1000 SILUETAS Contemporary silhouette designs

© 2007 promopress

Promopress es una marca comercial de:
Promotora de prensa internacional S.A.
C/ Ausias March 124
08013 Barcelona (ESPAÑA)

Tel. +34 932451464
Fax. +34 932654883
Email: inter@promopress.es
www.promopress.info

Diseño
tmm ideas and graphic solutions

Coordinador de medios: Antonio Triviño Fuentes
Dirección de arte: Ángel David Arocha
Diseño: Ángel David Arocha, Patricia Bravo Cuesta, Alfredo O. Catedral
Traductor: Xavier Faraudo Gener
Impresor: Industrias Gráficas Grup-4, S.A.

Primera edición: septiembre 2007

ISBN 978-84-935438-6-0

D.L.: B-43.352-07

Printed in Spain

1000 SILUETAS

CONTEMPORARY SILHOUETTE DESIGNS

David Arocha Jiménez | Antonio Triviño Fuentes

promopress

Este libro está dedicado en especial a
Eva Catedral Hernández, por demostrarnos que
el ánimo es la mejor medicina.

INDEX INDICE

People / Personas

Objects / Objetos

1000 SILUETAS contemporary silhouette designs

En un interesantísimo artículo titulado "La distinción entre estilo y diseño", el teórico de la información, del diseño y de la comunicación global interactiva Adam Greenfield, de la Universidad de Nueva York, apunta muy acertadamente: "Creo que el éxito en el diseño se obtiene cuando se satisfacen las necesidades del cliente. Lo que lo distingue del arte o la expresión personal, en Occidente al menos, es que pasamos varios siglos de refinamiento para llegar a esta concepción […] En el metacampo del diseño, algo que para mí incluye diseño gráfico, tipografía, diseño industrial, diseño de interiores, arquitectura, moda, incluso jardinería, quizá hasta la cocina- tendrías que ser bastante tosco para ignorar el amplio movimiento hace la utilidad, simplicidad y claridad […] Lejos de estar caducada, creo que la definición de diseño como un intento consciente de articular soluciones a situaciones humanas reales tiene más significado que nunca."

Nosotros estamos totalmente de acuerdo con Greenfield, y te brindamos un instrumento útil, simple y claro, de gran funcionalidad, para que tus trabajos tiendan también a esas metas, a esas soluciones a desafíos concretos que todo diseño que pretenda tener éxito en los tiempos que corren ha de alcanzar y emular con ciertas garantías. La relación entre cliente y diseñador ha de ser satisfactoria y, en el mejor de los casos, para ambas partes, pero el diseñador fracasa si no aporta las soluciones efectivas que el cliente está buscando, y en el tiempo deseado.

Se trata pues de cubrir de manera satisfactoria una necesidad, de comunicación en el caso del diseño gráfico, y, deseablemente, de mostrar que las soluciones alcanzadas obedecen a un criterio creativo propio. 1000 Siluetas: Contemporary silhouette designs, nace para ser una herramienta versátil que tú puedes utilizar de acuerdo a tu creatividad, pero ahorrándote esfuerzos que normalmente te robarían demasiadas horas que, de este modo, podrás invertir en la investigación y el tratamiento de tus encargos, y en la parte más constructiva e incluso artística de tu trabajo como diseñador.

Agradeciendo tu elección, tenemos el placer de ofrecerte este nuevo instrumento de diseño cuyo objetivo es facilitar tu labor creativa, una herramienta que supone una ayuda puntual y eficiente para los múltiples casos que se presentan en tu labor cotidiana.

1000 SILUETAS contemporary silhouette designs

In a very interesting article called "The distinction between style and design", the information, design and global interactive communication Adam Greenfield from New York University, states very accurately: "I think that success in design is mostly about meeting the customer's requirements. What makes it different from art or personal expression, at least in the Western culture, is that we passed through many centuries of sophistication to get to this conclusion. [...] In the meta-field of design —which, to me, means graphic design, typography, industrial design, interior decoration, architecture, fashion, even gardening and maybe cooking, too— you ought to be very rude to ignore the broad movement to utility, simplicity and clarity. [...] Far from being outdated, I think that the definition of design as a conscious try to give solutions to actual human situations, has more meaning than ever".

We do fully agree with Greenfield, and we bring you a useful, simple and clear tool, of great functionality, so your work can aim to these goals too, to those solutions to actual problems that any design intending to success nowadays must reach and fulfill to some avail. The relationship between customer and designer must be satisfying, and, what is best, to both parts —but the designer fails if he or she does not produce the effective solutions that the customer is looking for, and in due time.

So, what is needed is to actually satisfy a need, of communication in the case of graphic design, and, desirably, to show that the solutions reached are born of one's own creative criteria. 1000 Siluetas: contemporary silhouette designs is here to be a versatile tool that you may use following your creativity —but saving you a lot of work that would take many hours which, this way, you'll be free to use investigating and developing your commissions, and in the more constructive, even artistic, stage of your design work.

While thanking you for your choice, we have the pleasure to bring you this new design tool whose aim is to make your creative work easier, a jack-of-all-trades full of resources which will help you in those hard points of your daily work.

oficios
jobs

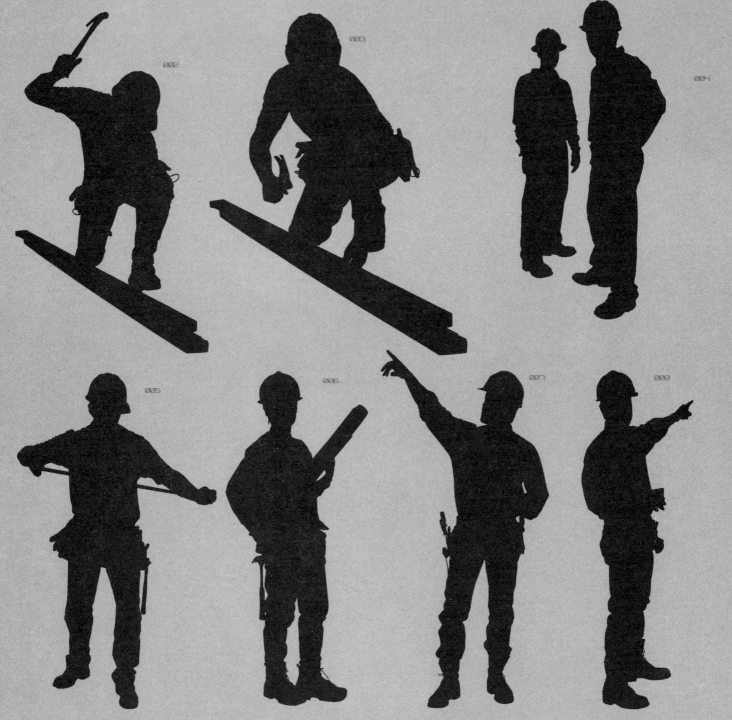

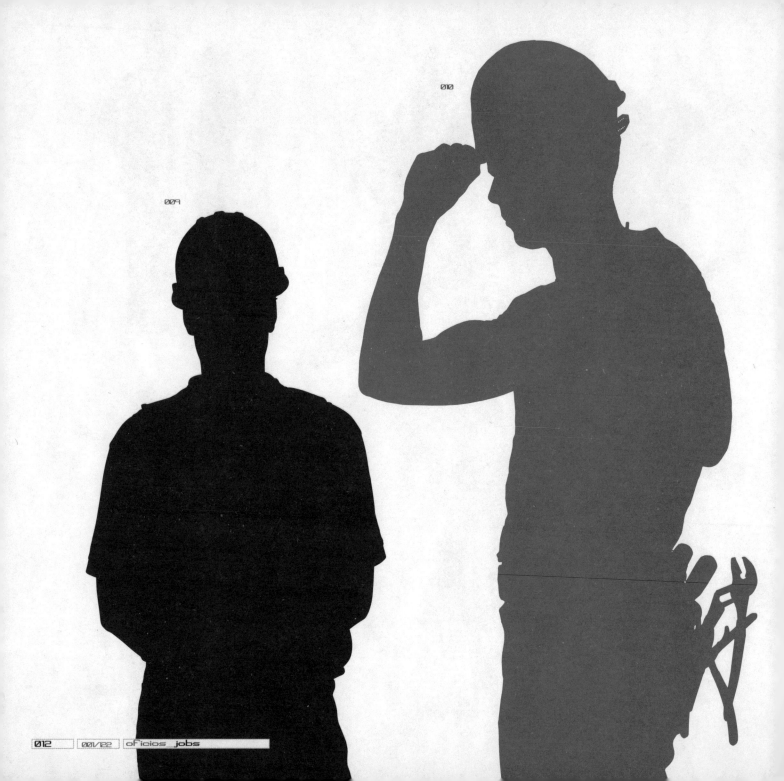

009

010

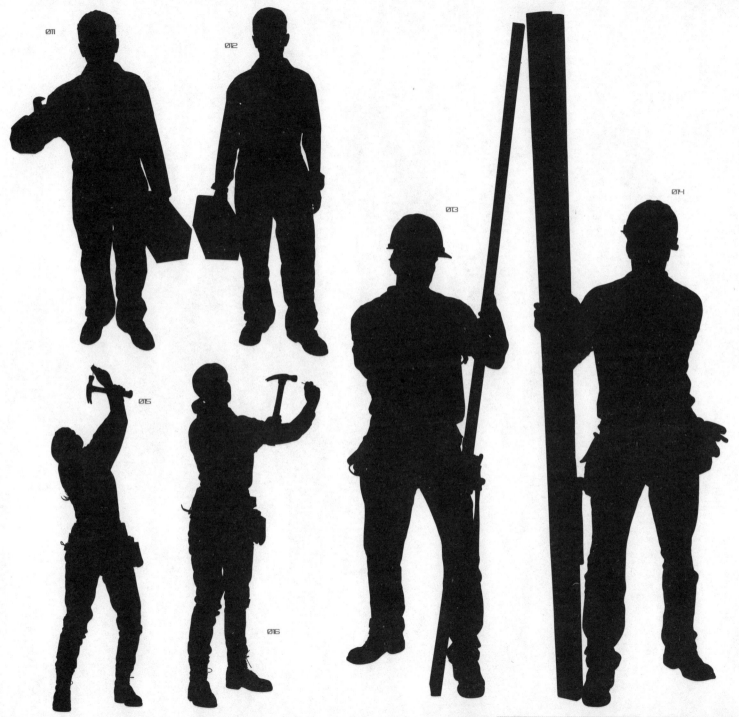

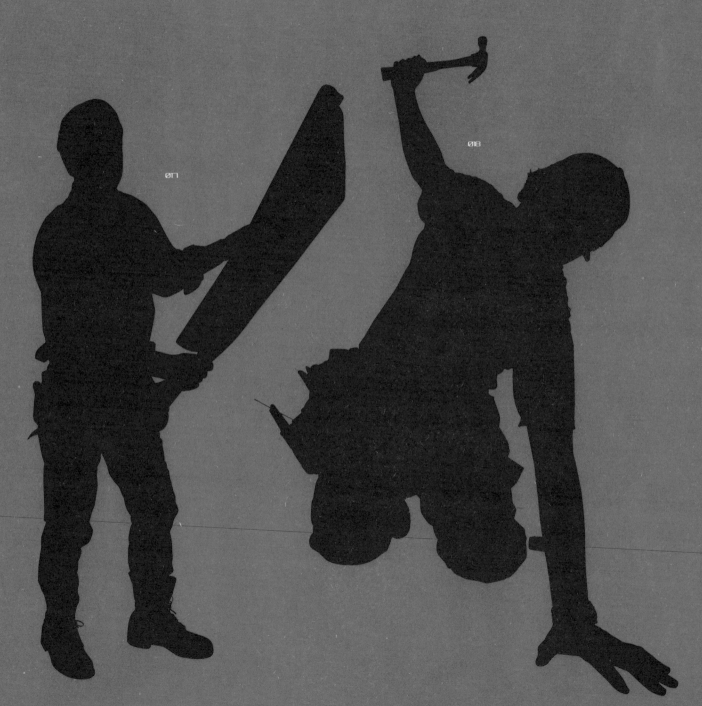

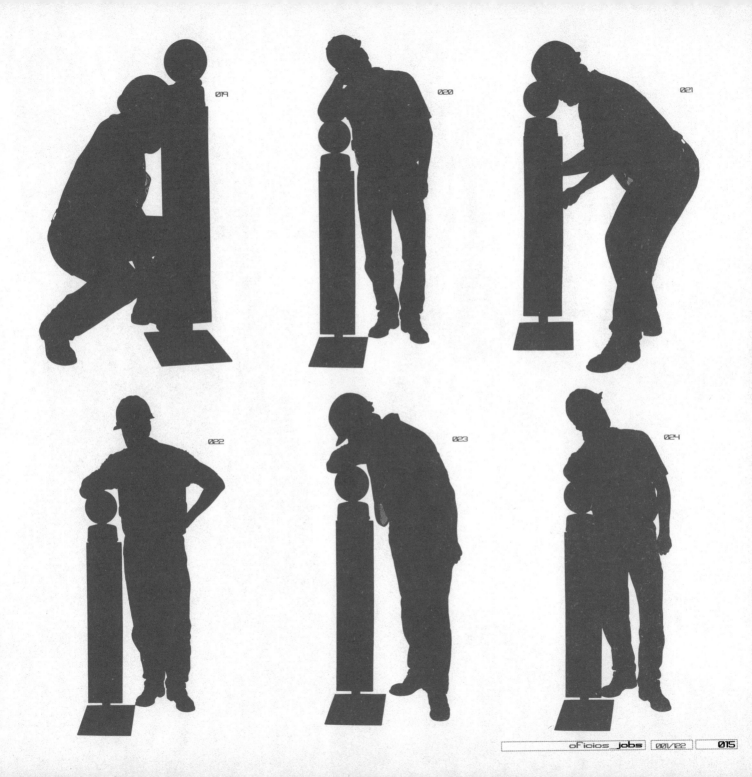

019 020 021

022 023 024

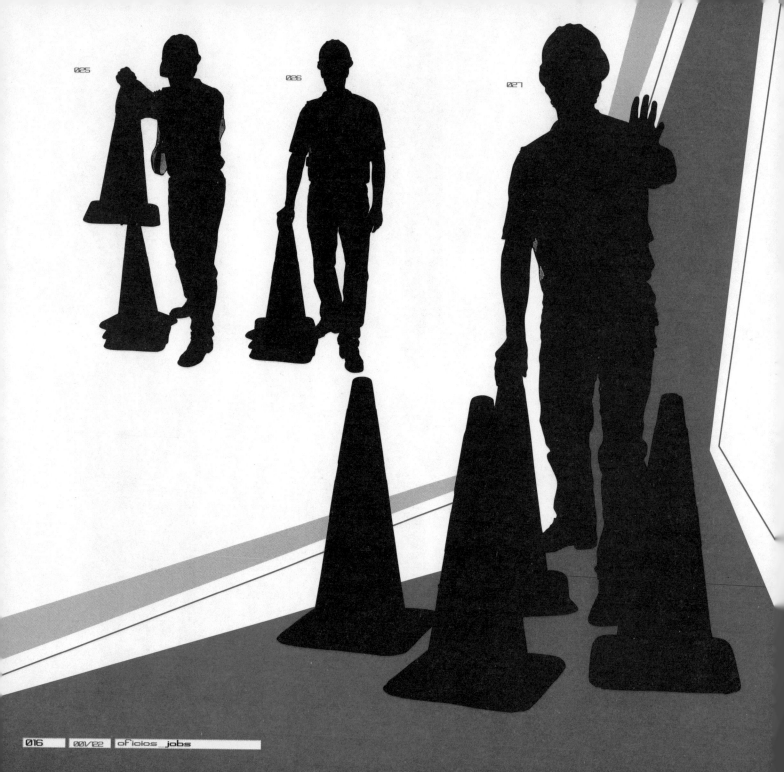

028

029

030

033

034

035

036

037

038

039

040

041

042

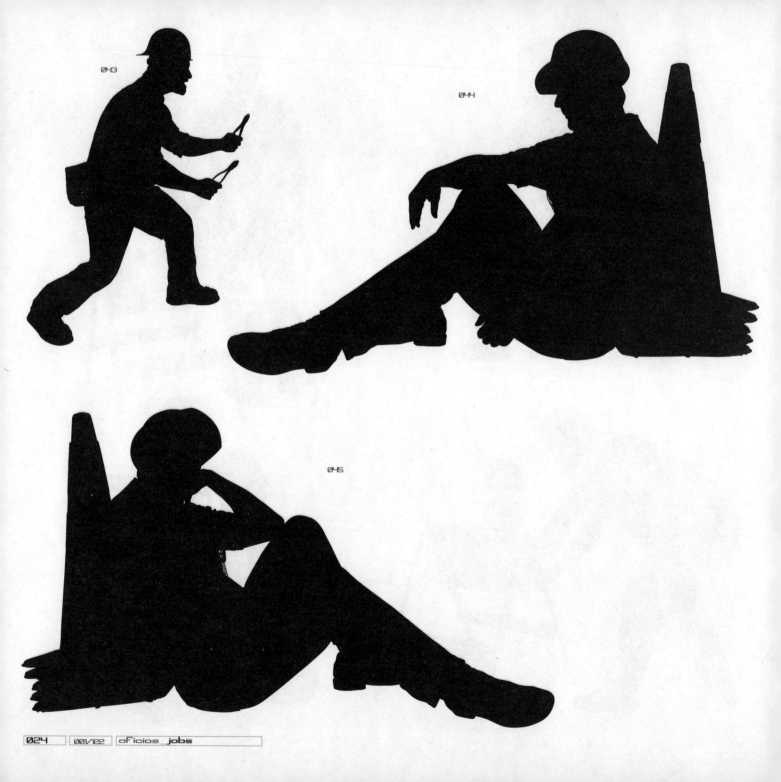

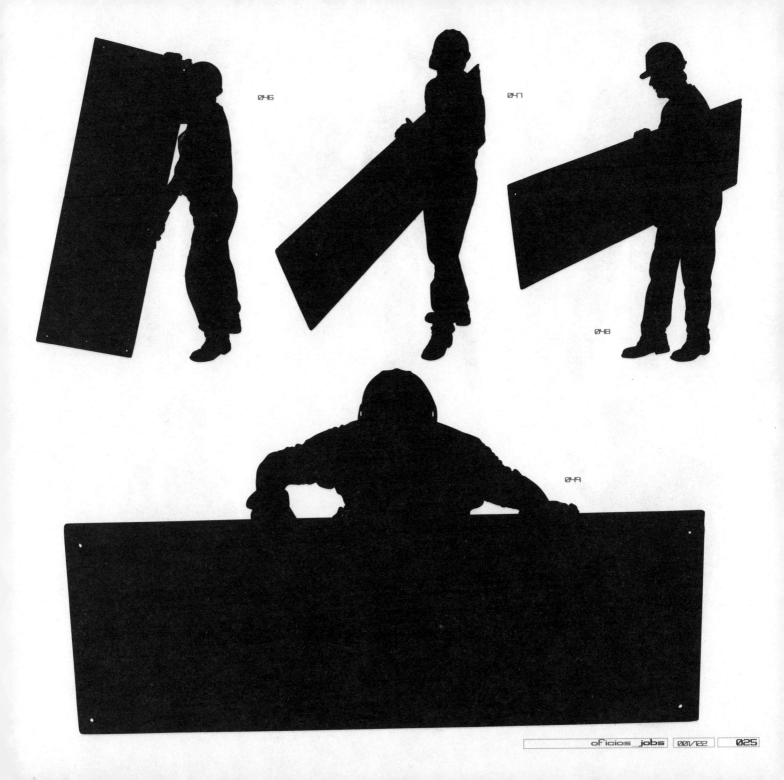

046

047

048

049

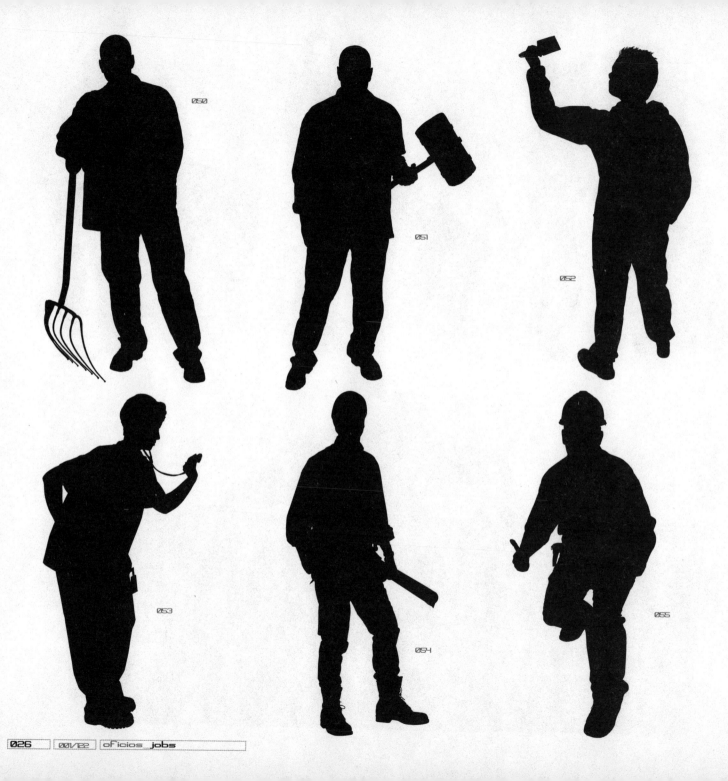

050

051

052

053

054

055

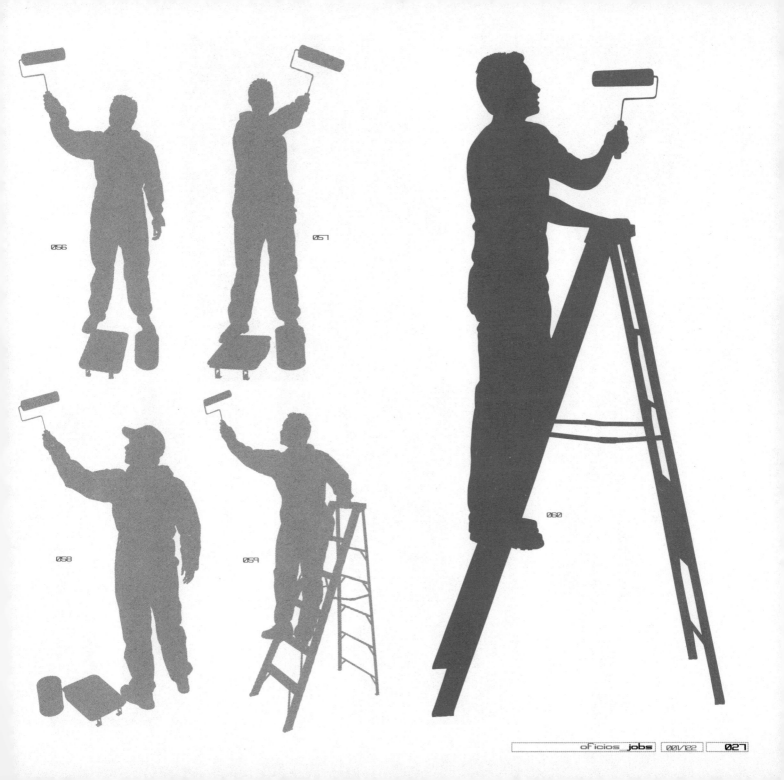

056

057

058

059

060

061

062

063

064

065

066

067

068

069

070

074

075

076

080

081

082

083

084

ØBS

086

087

088

089

090

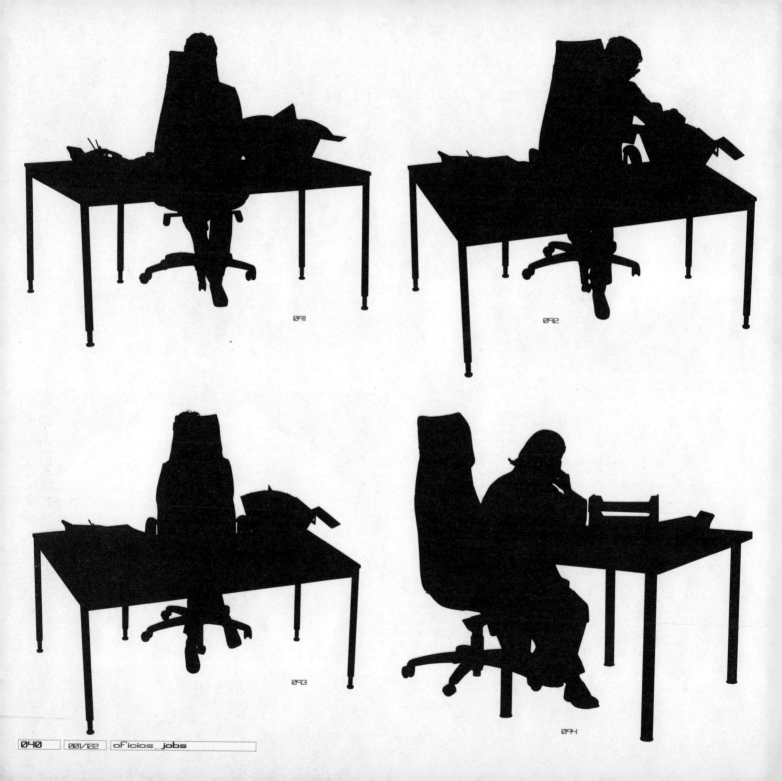

091

092

093

094

045

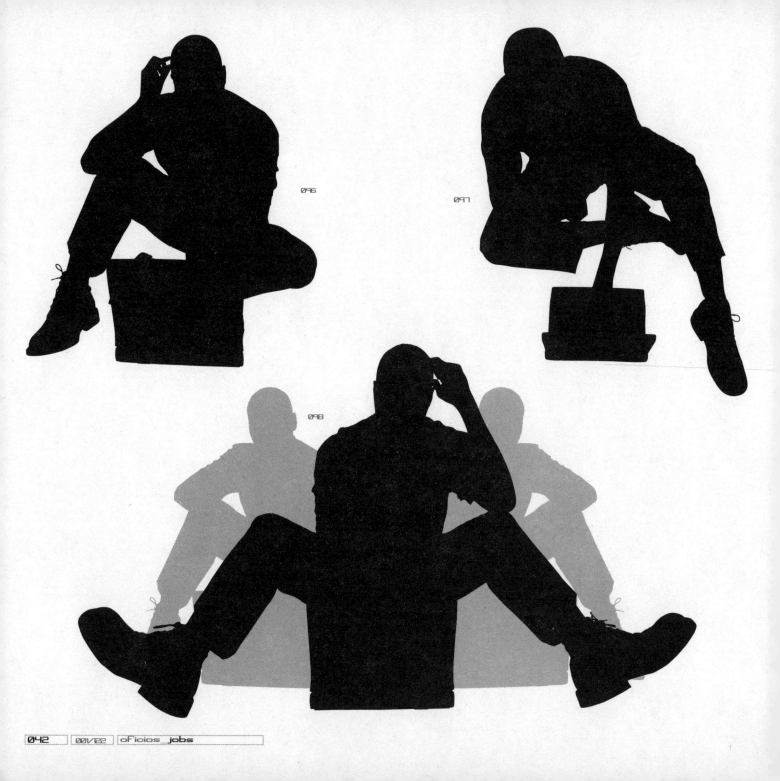

096

097

098

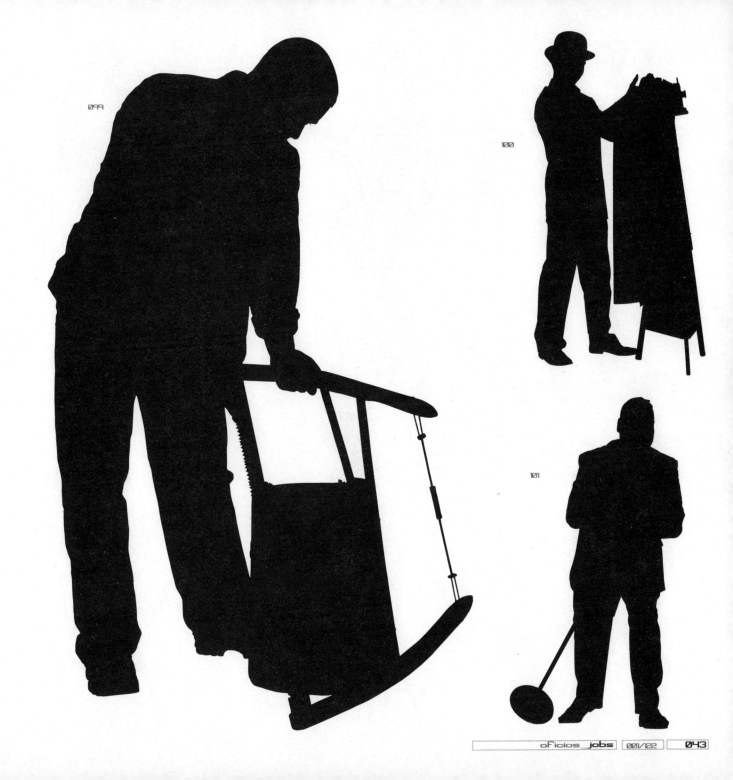

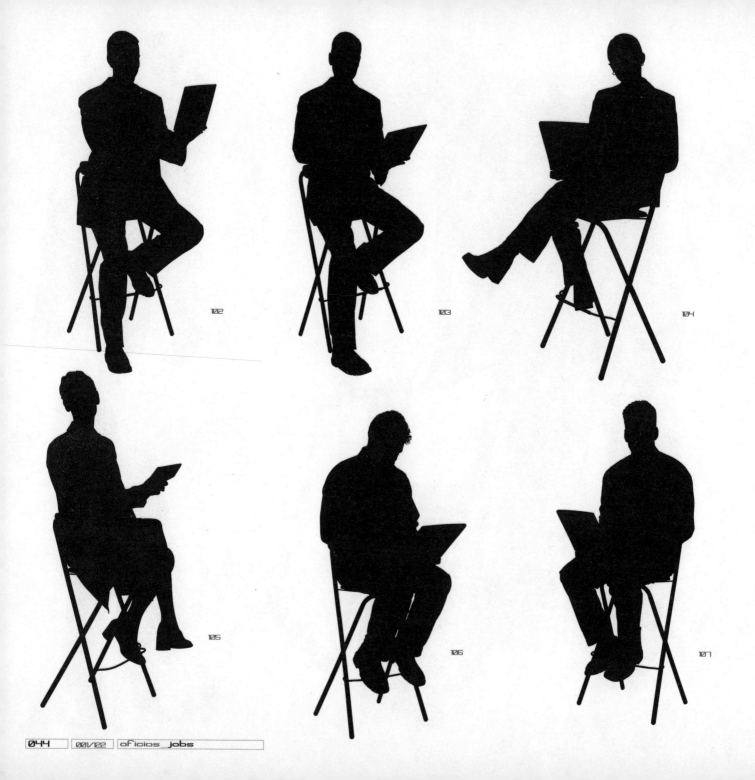

102

103

104

105

106

107

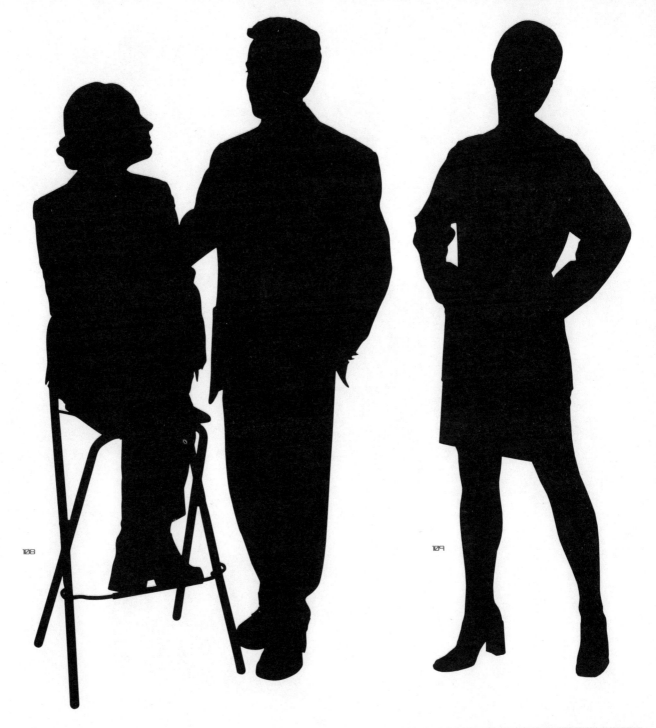

108

109

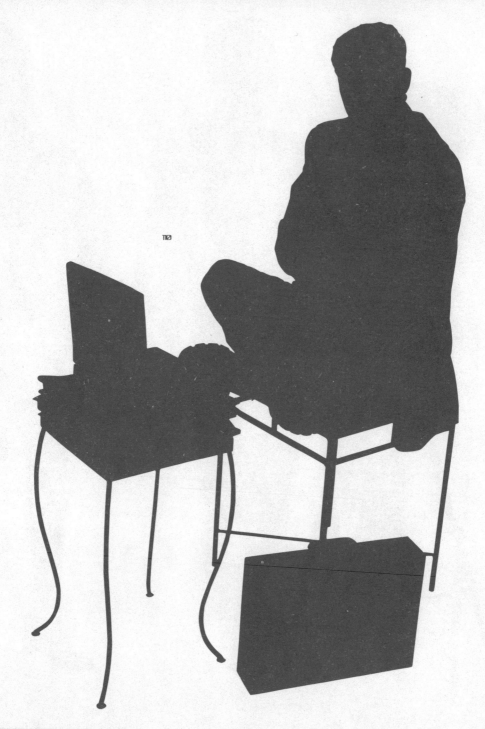

T1

T2

115

116

117

118

119

120

121

122

123

124

125

126

127

128

deportes
sports

129

130

131

132

133

134

135

136 137 138 139

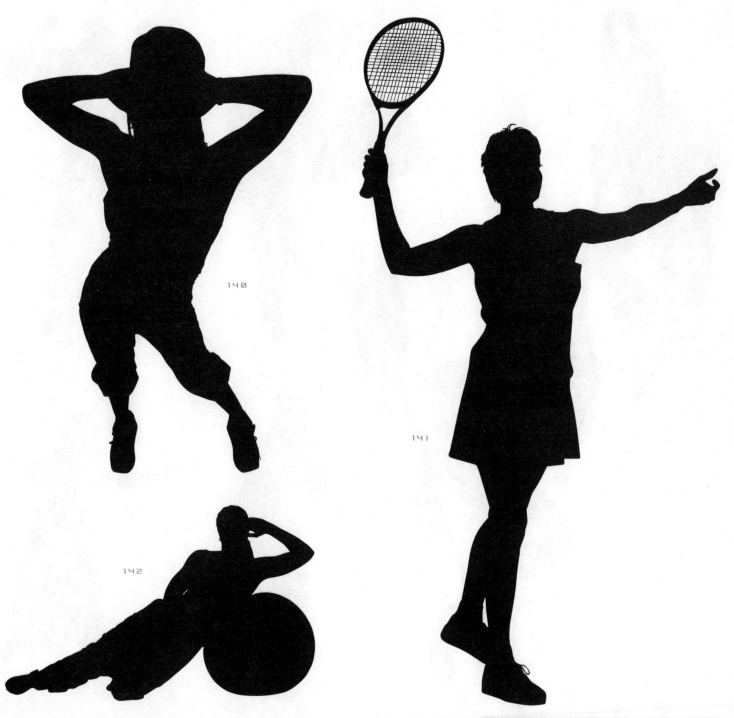

140

141

142

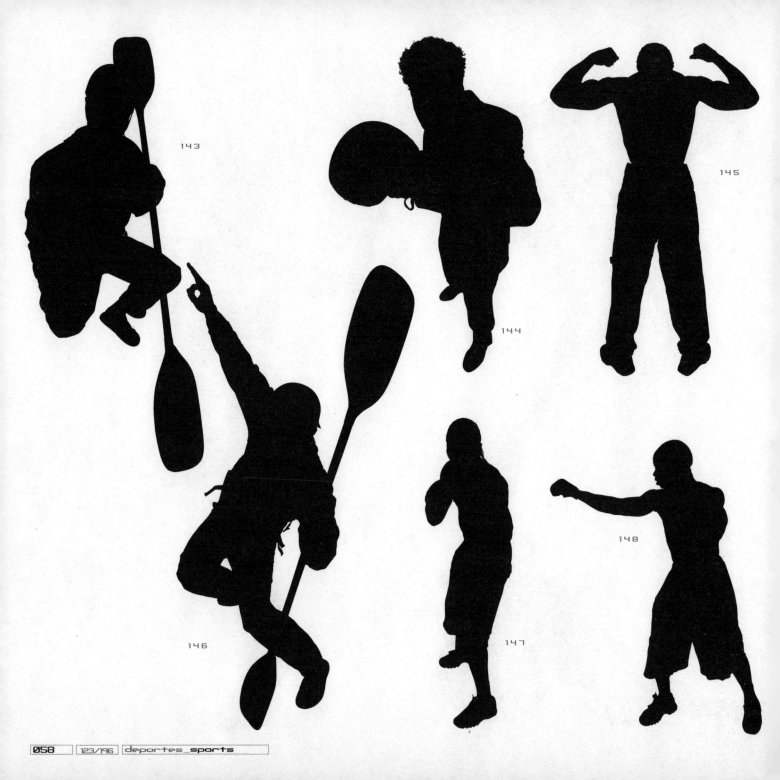

143

144

145

146

147

148

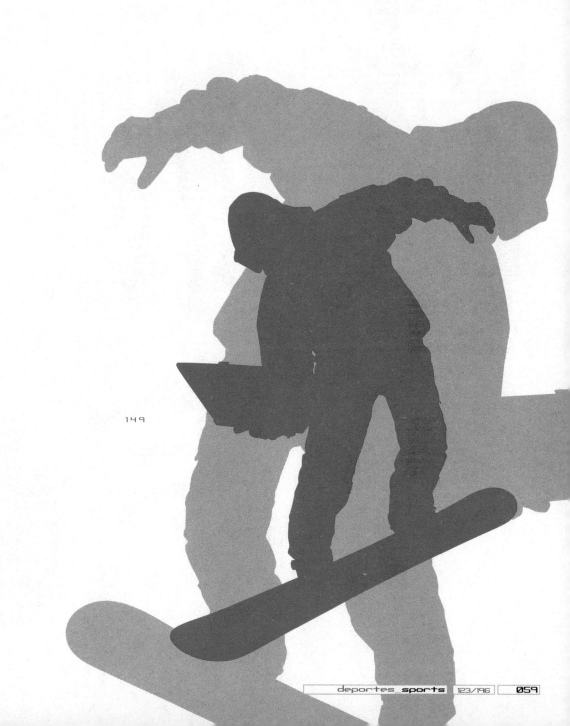

149

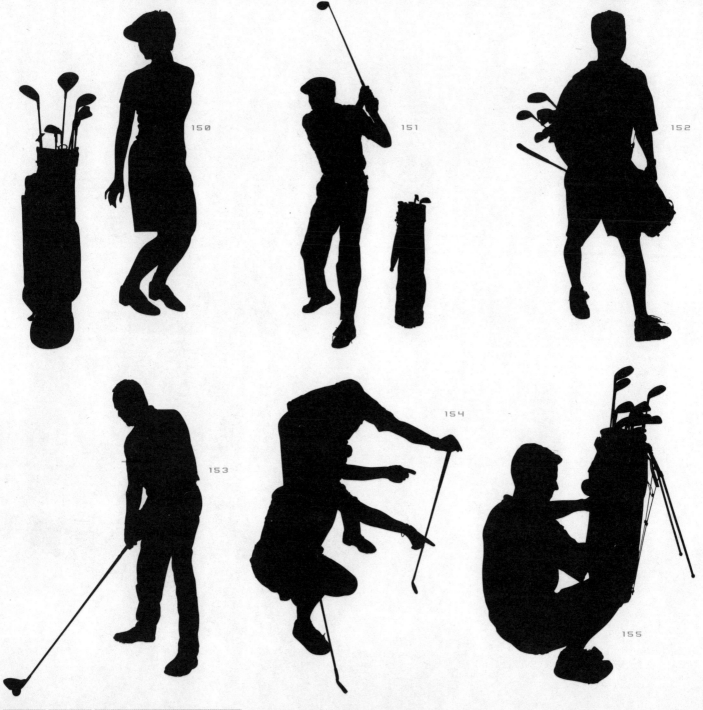

150

151

152

153

154

155

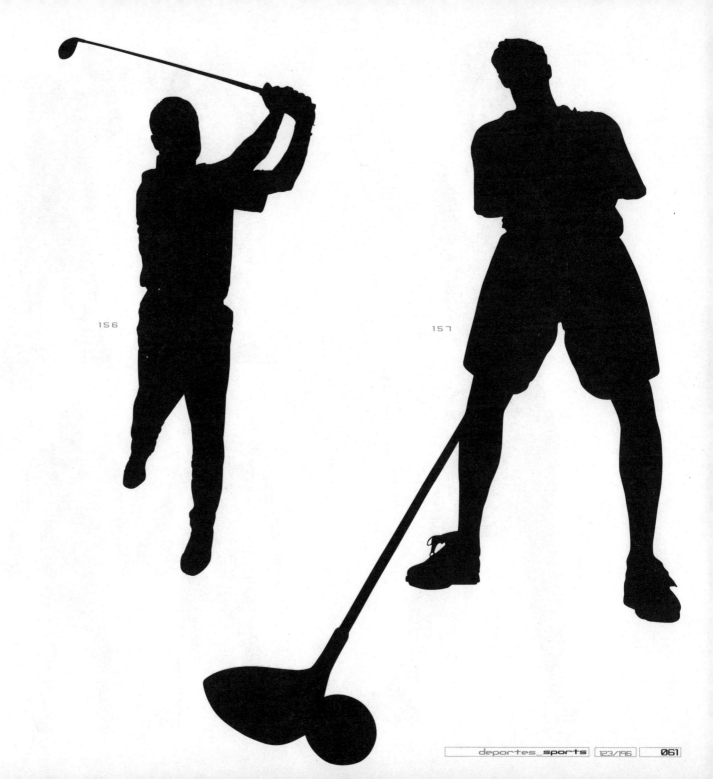

156

157

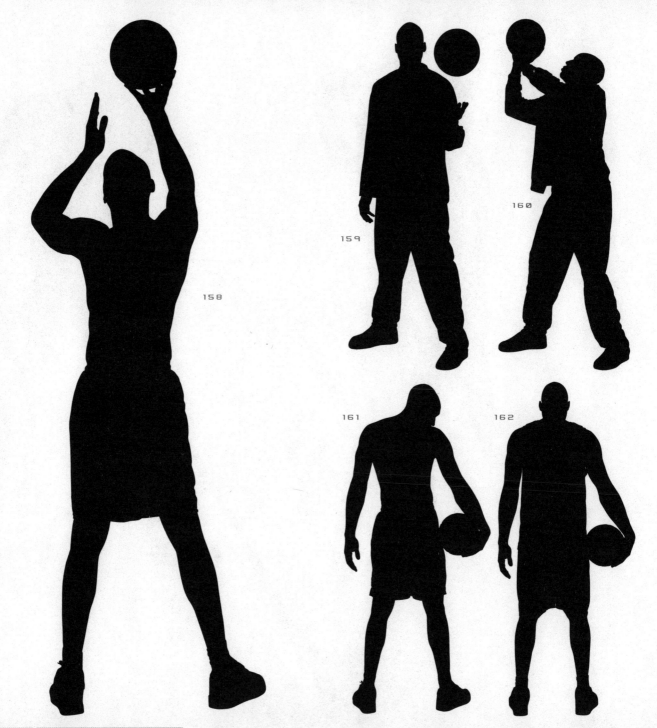

158

159

160

161

162

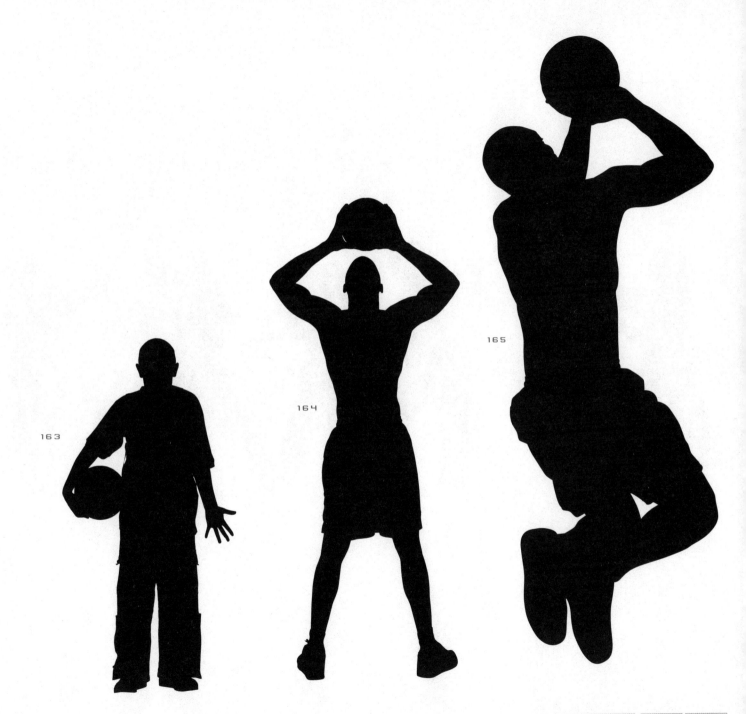

163

164

165

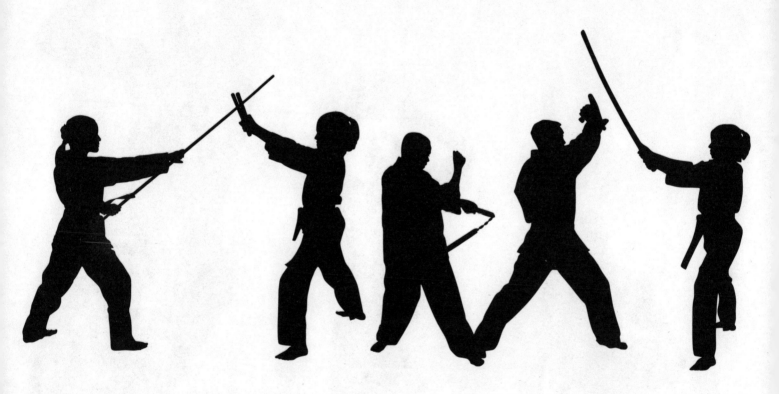

166

167

168

169

174

175

176

177

178

179

180

181

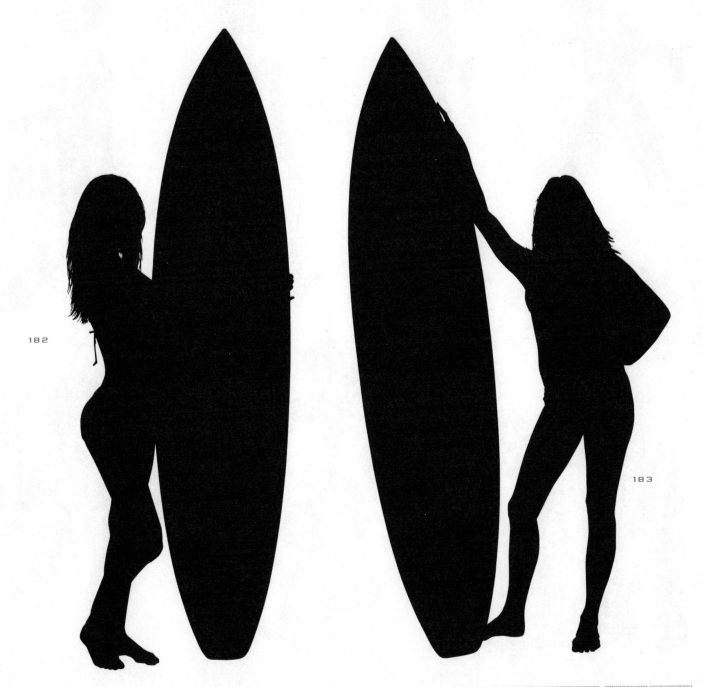

182

183

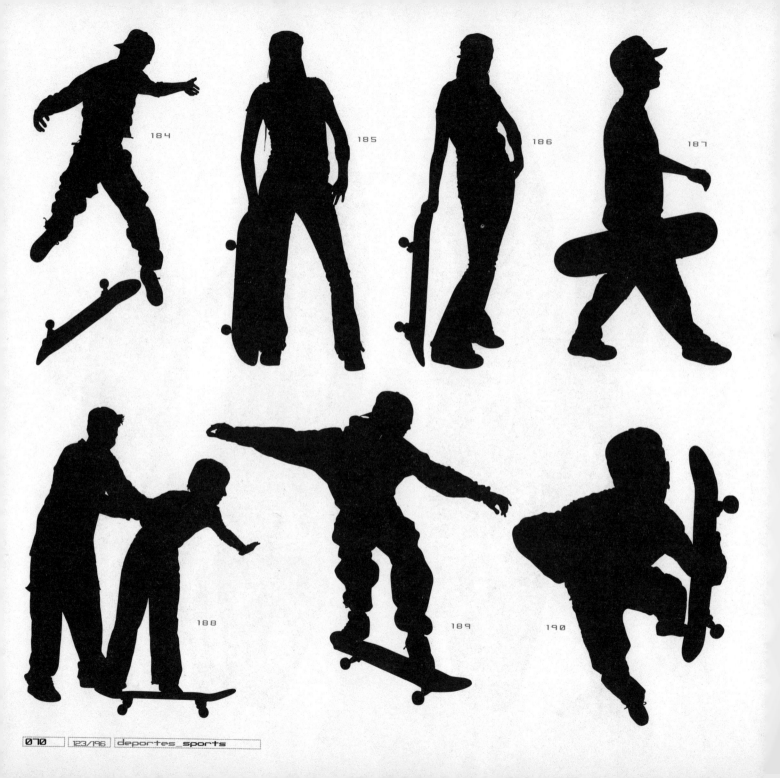

184

185

186

187

188

189

190

191

192

193

194

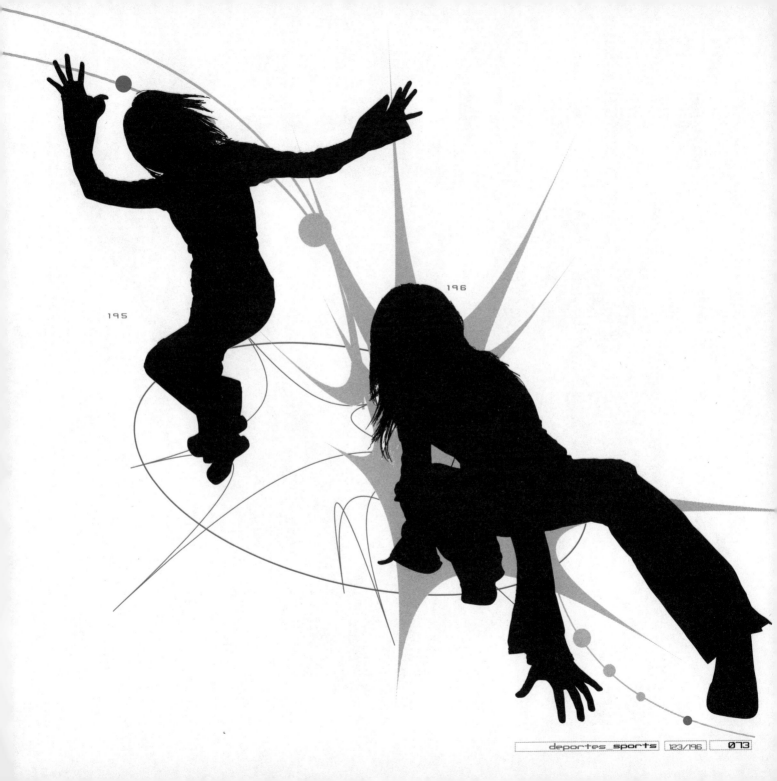

195

196

danza
dance

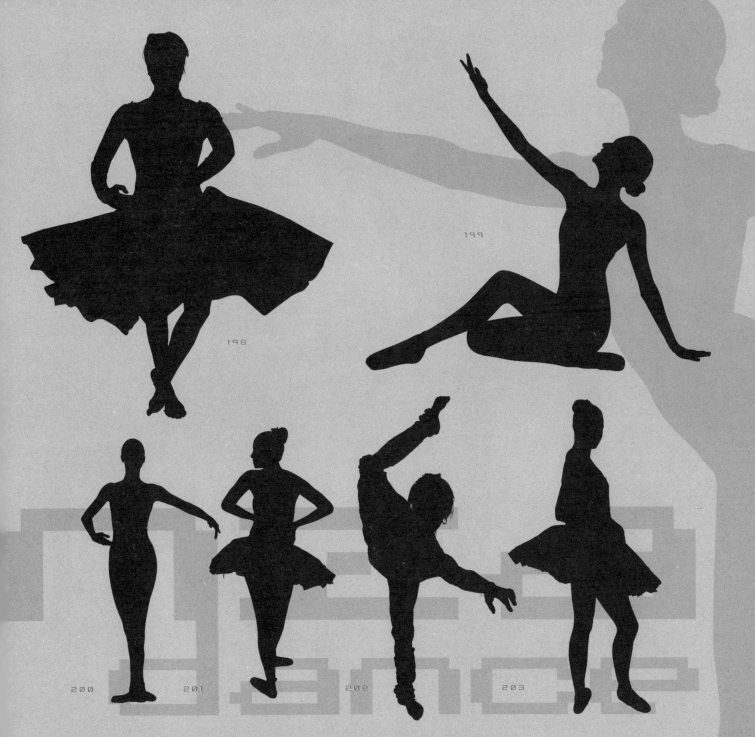

198

199

200 201 202 203

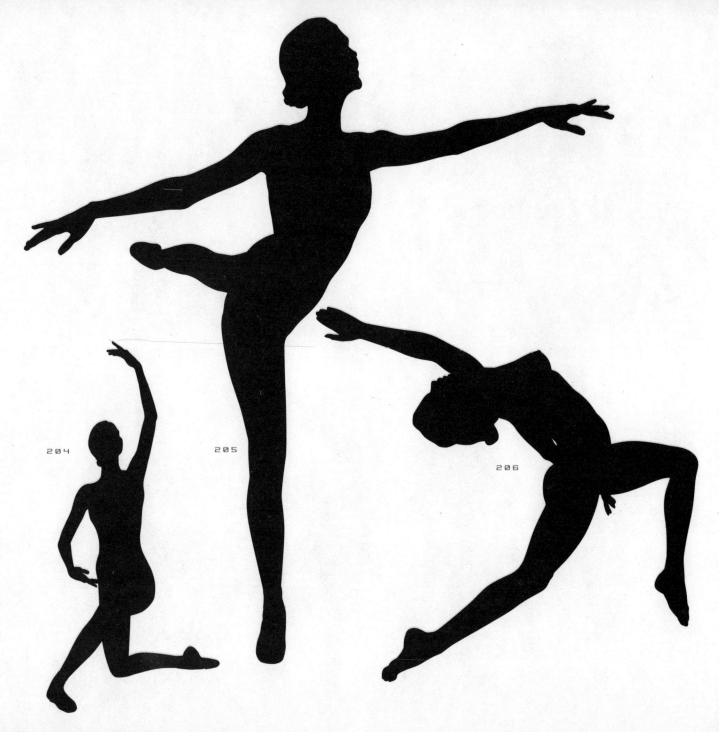

204 205 206

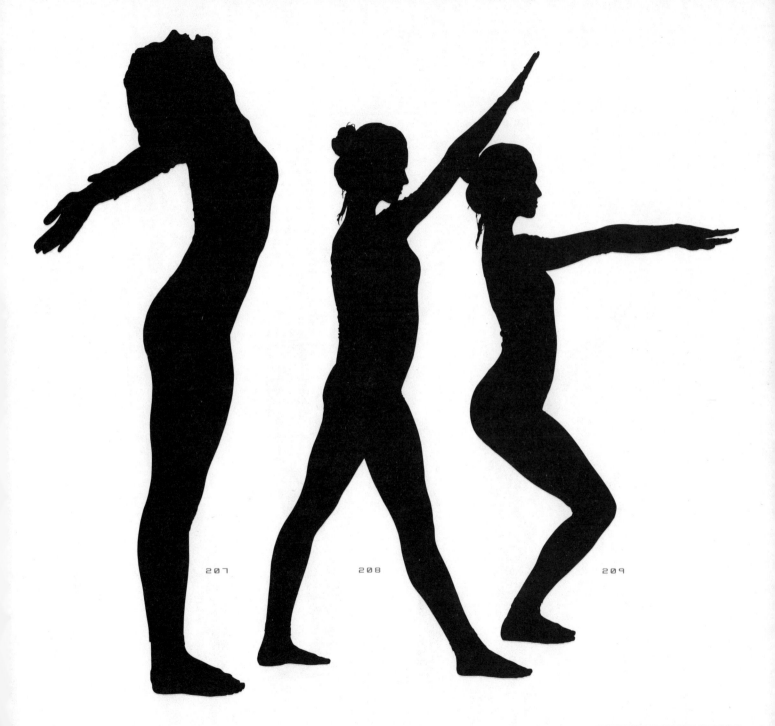

207 208 209

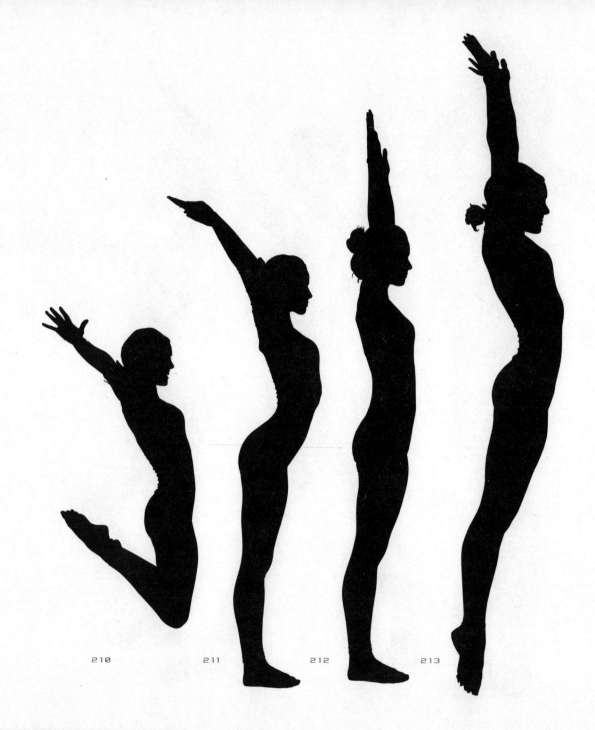

210 211 212 213

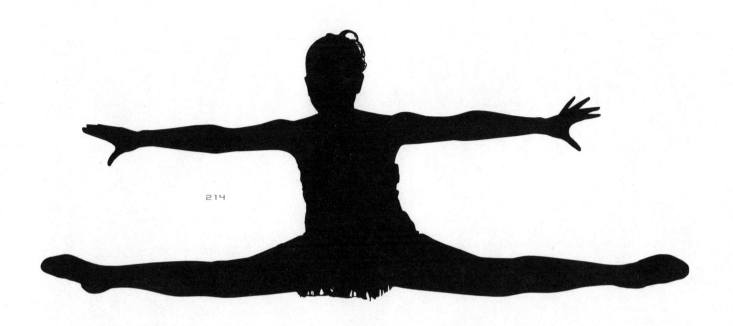

214

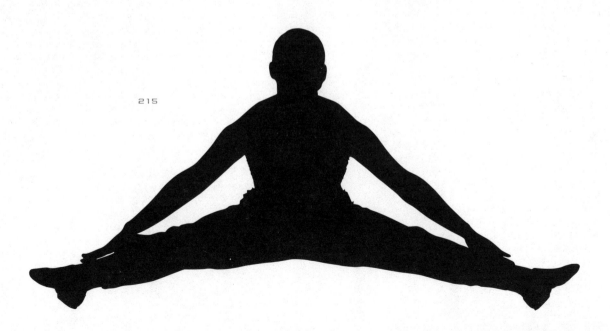

215

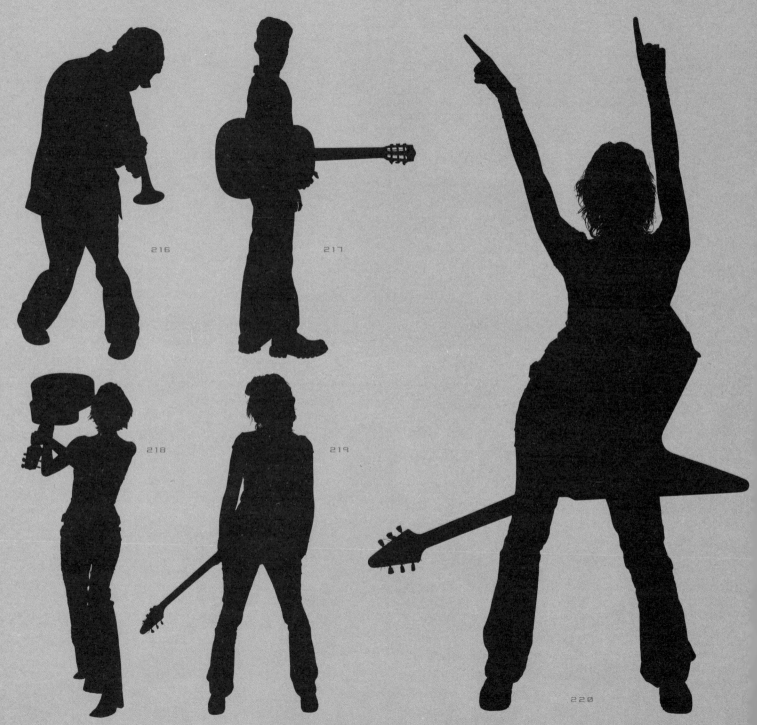

216

217

218

219

220

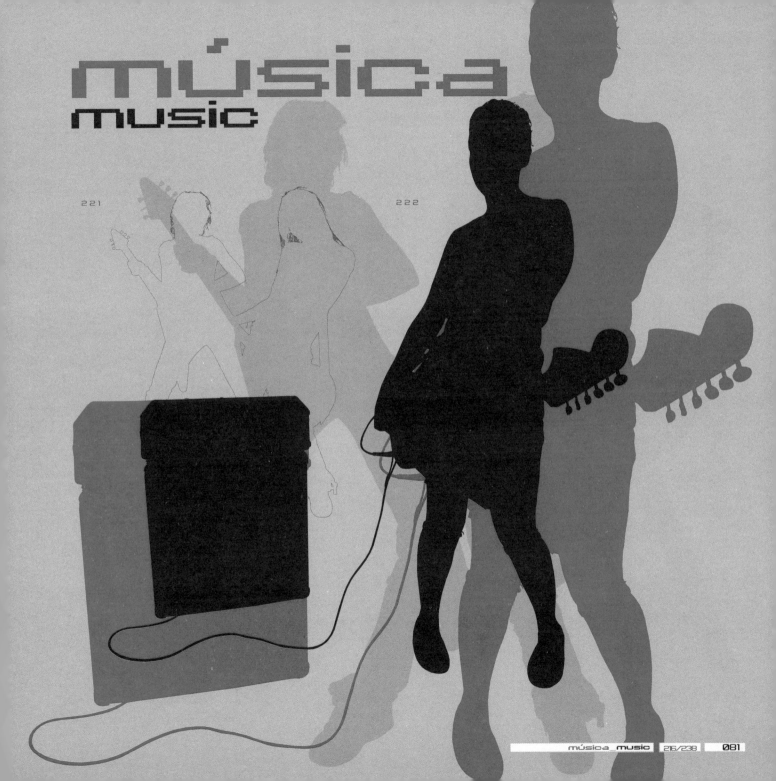

música
music

221

222

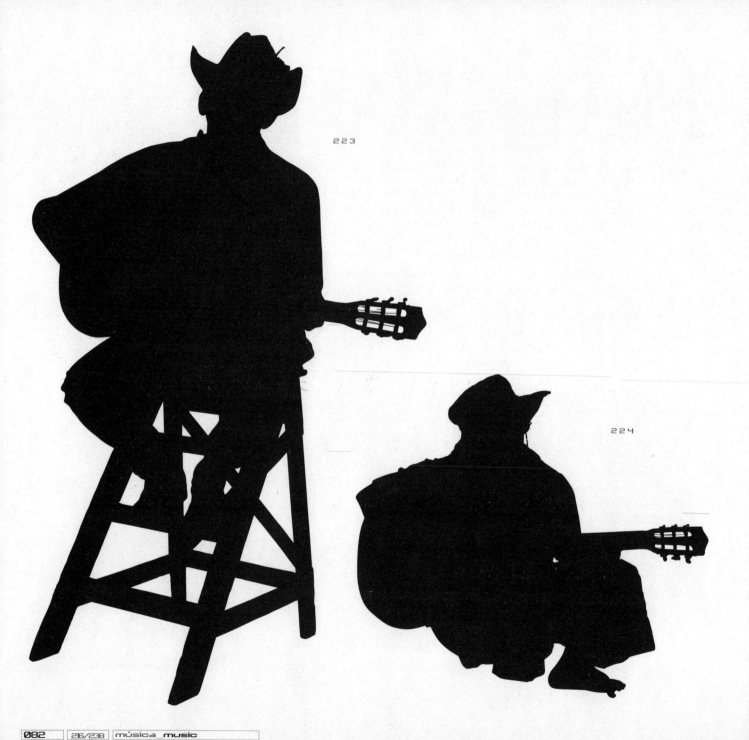

223

224

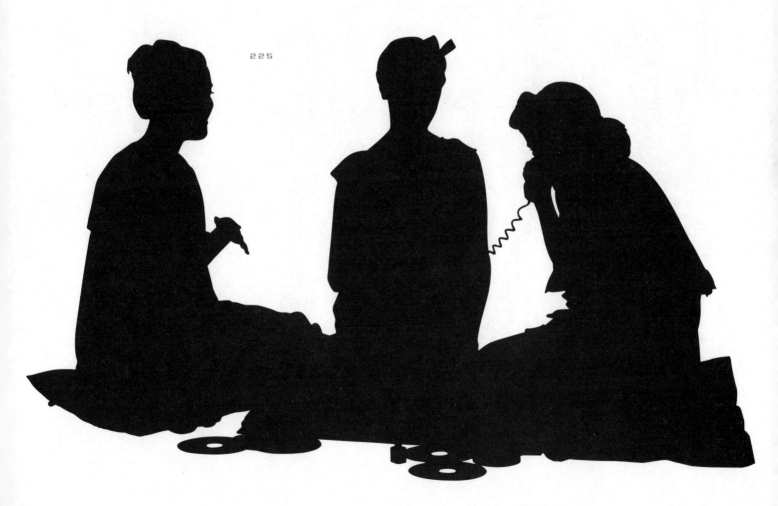

225

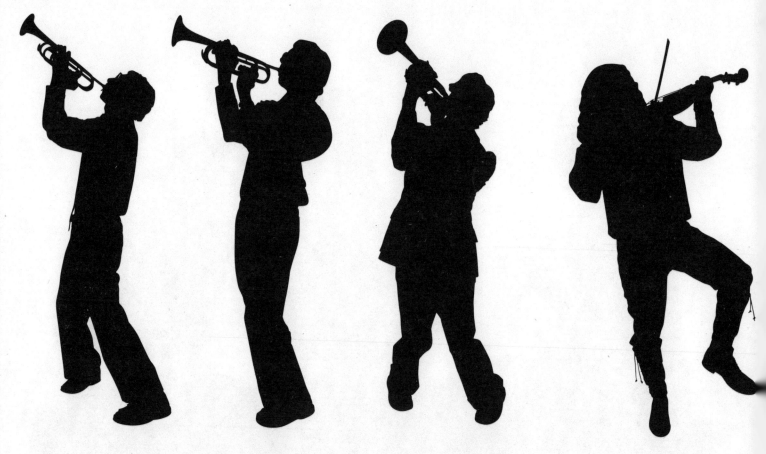

226 227 228 229

230

231

232

233

234

235

236

237

238

vida diaria _daily life_

089

239

240 241 242 243

244 245

246 247 248 249 250 251

252

254

253

255

256

257

258

259

260

261

262

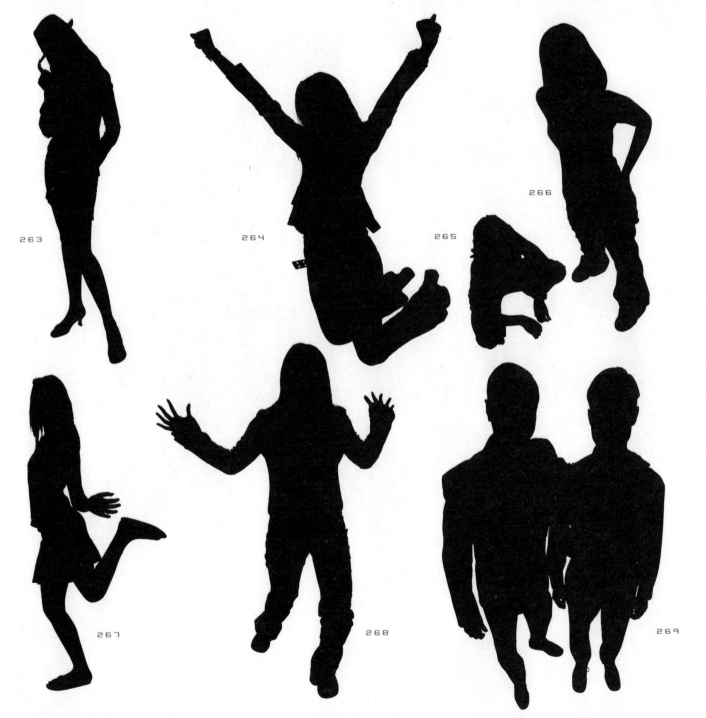

263

264

265

266

267

268

269

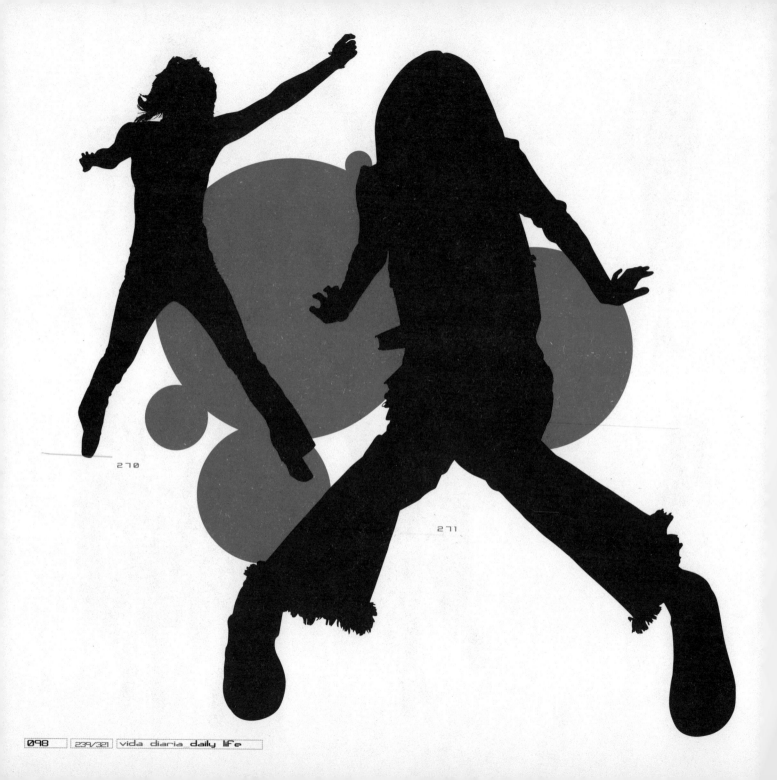

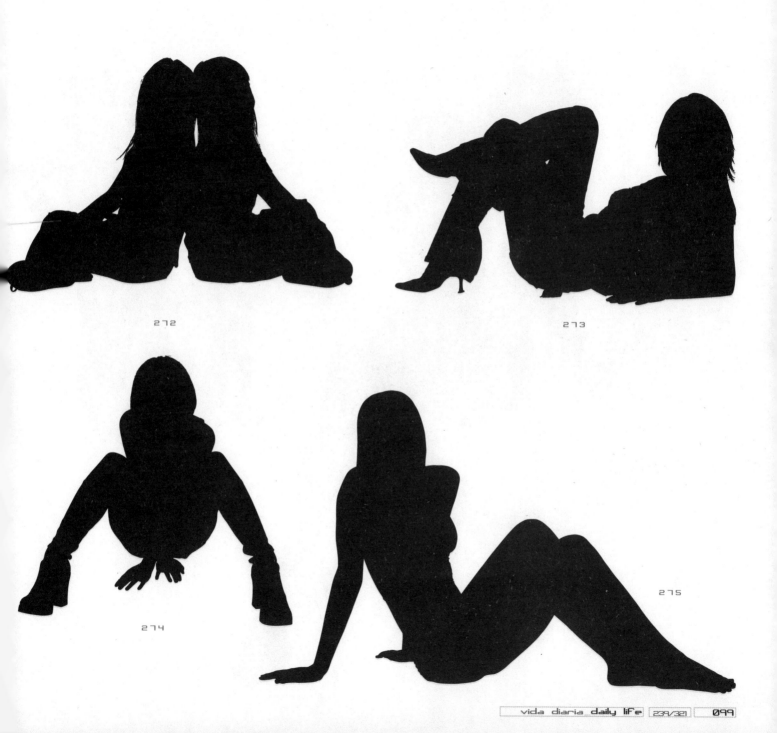

272

273

274

275

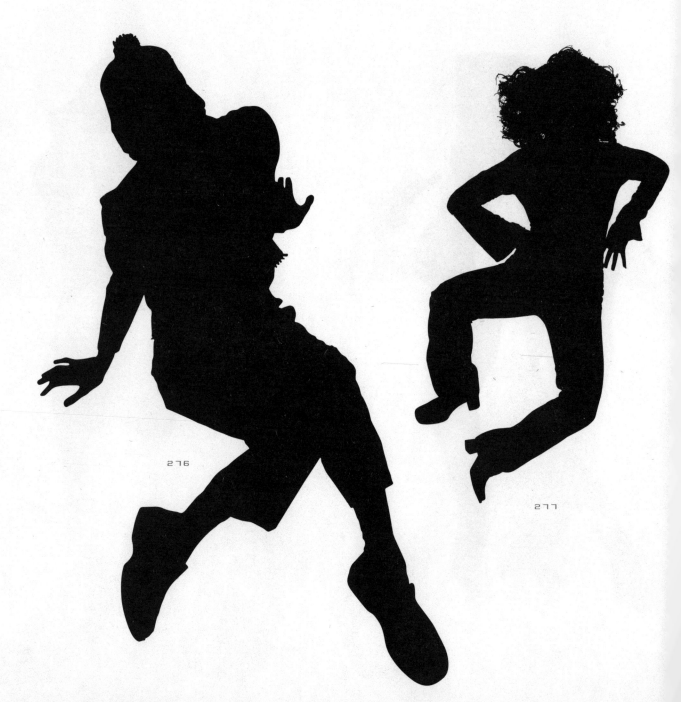

276

277

278

279

280

281

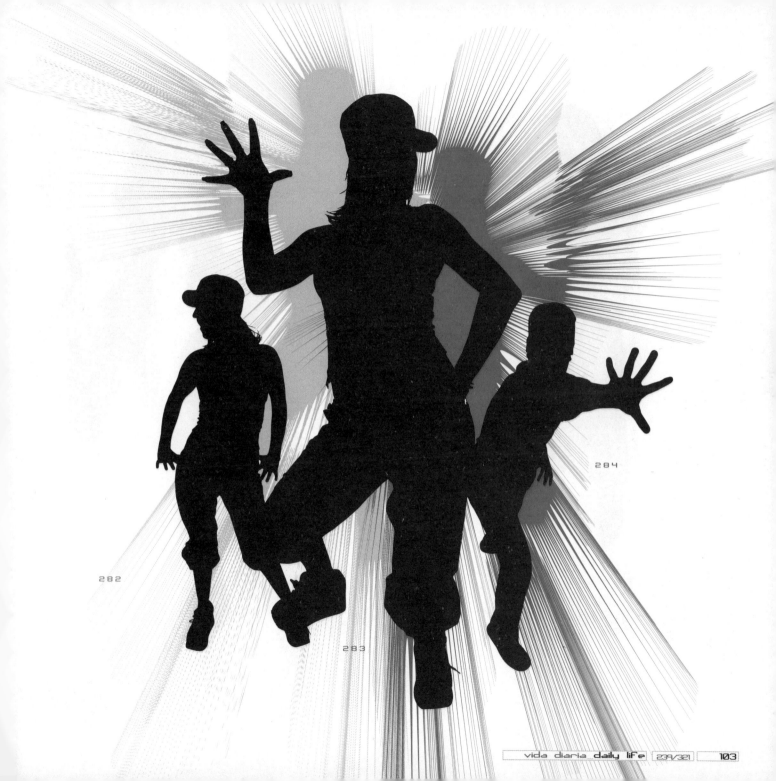

282

283

284

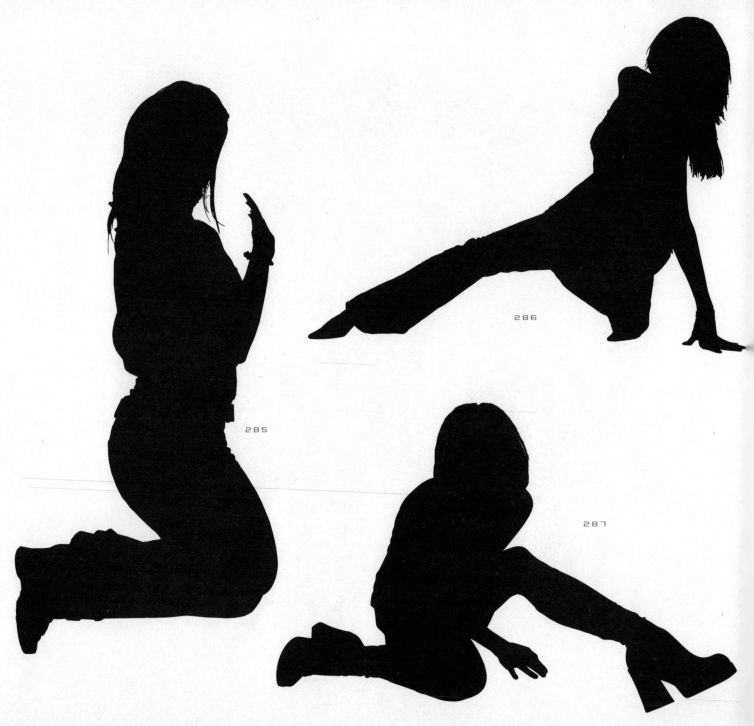

285

286

287

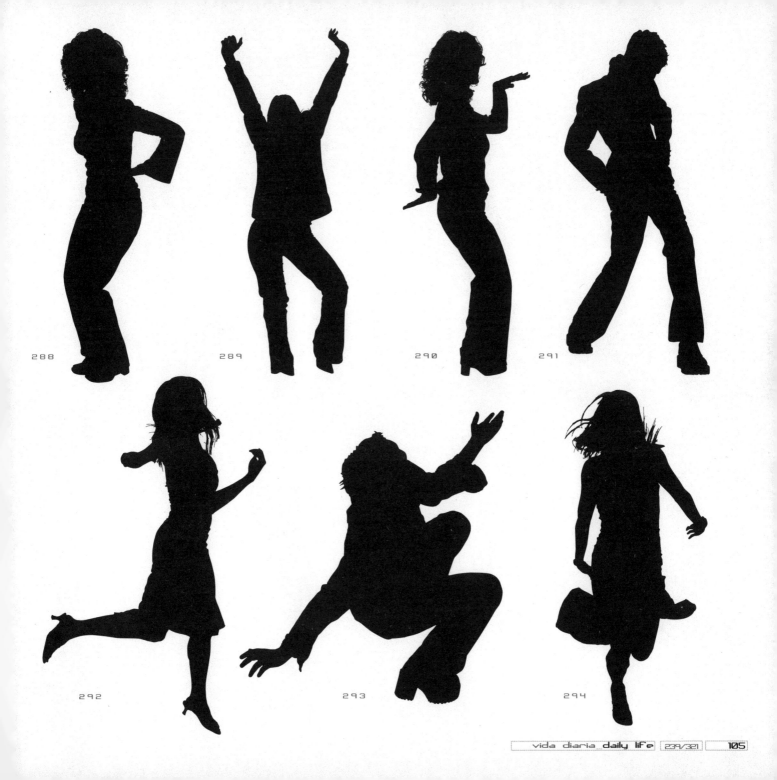

288 289 290 291

292 293 294

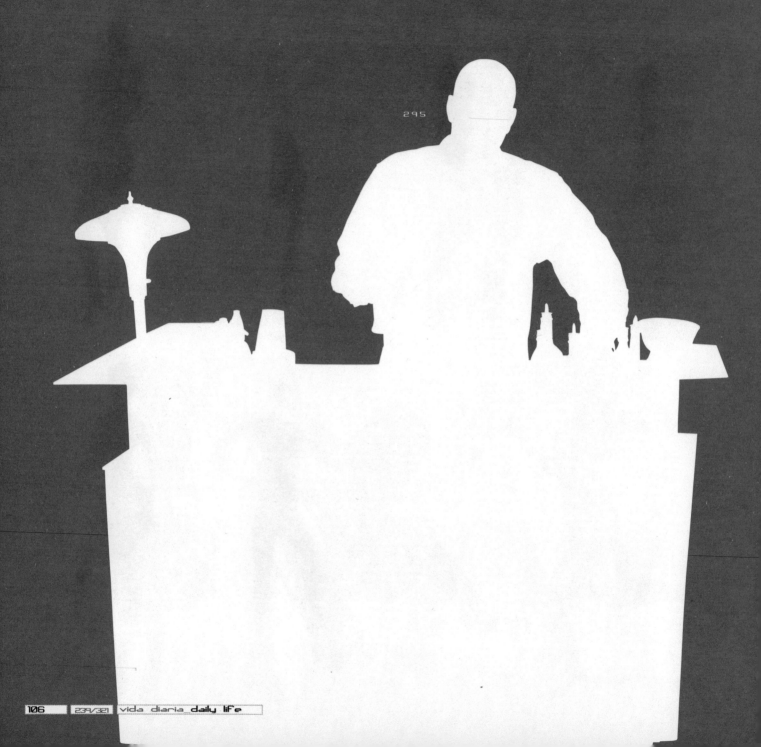

295

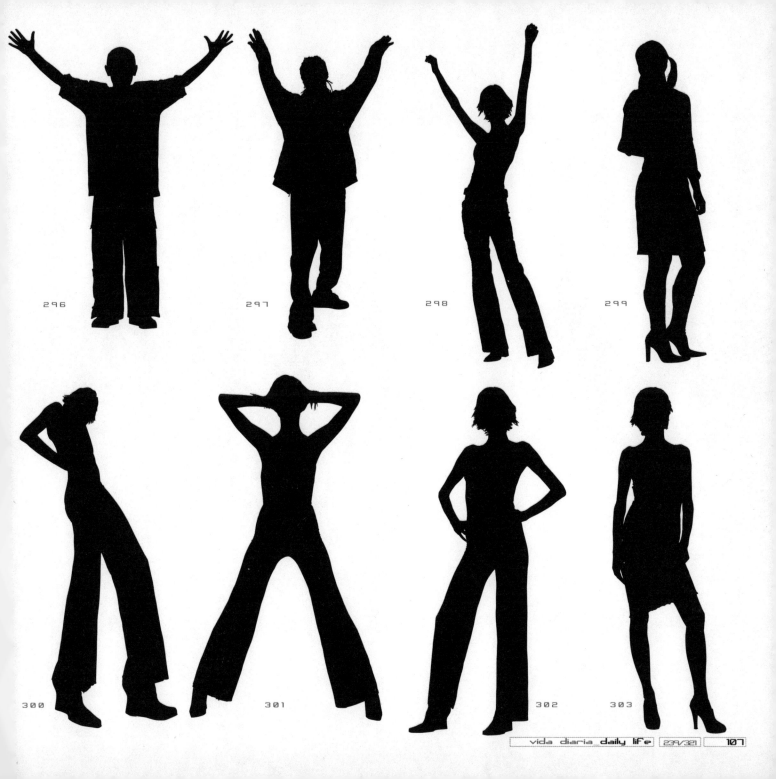

296

297

298

299

300

301

302

303

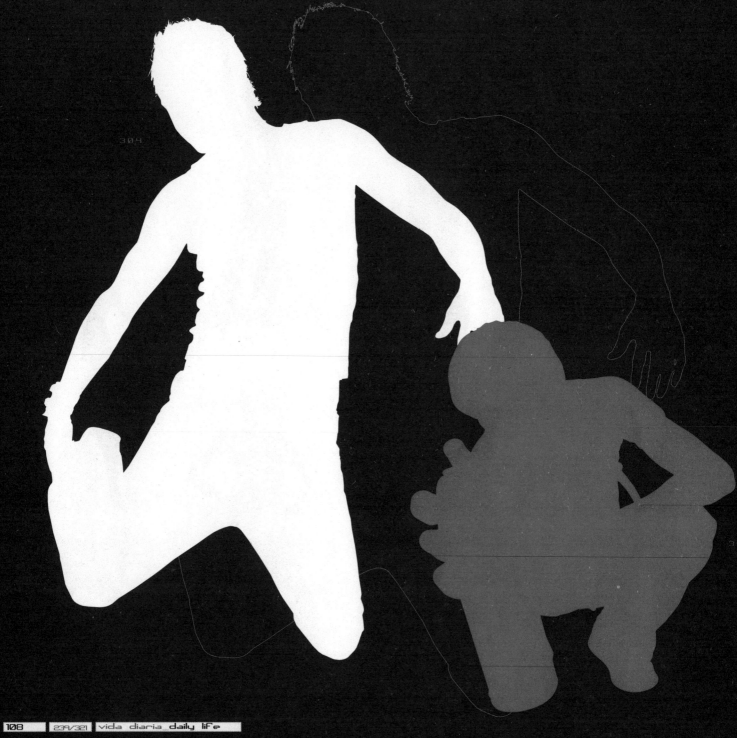

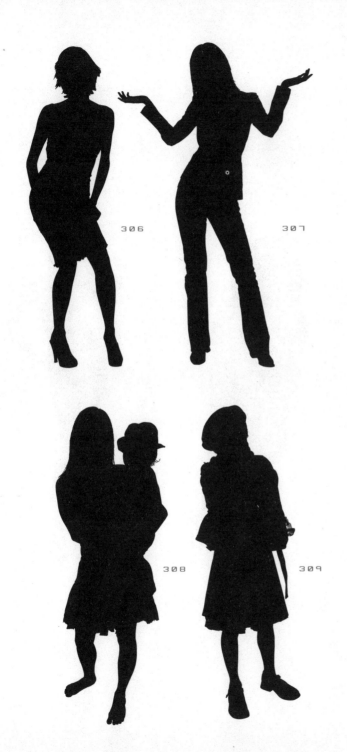

306

307

308

309

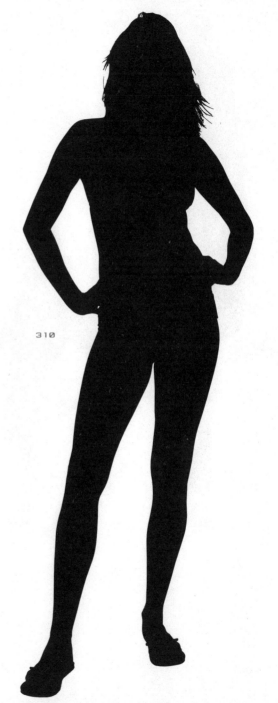

310

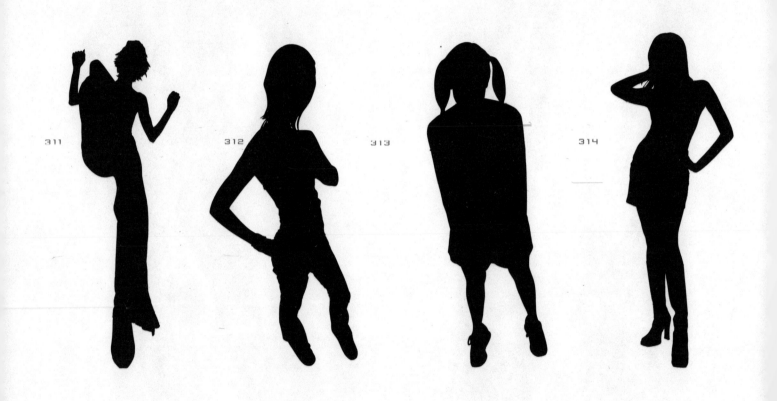

311 312 313 314

315 316 317 318 319 320 321

niños

Kids

324

325

326

327

328

329

330

331

332 333 334 335

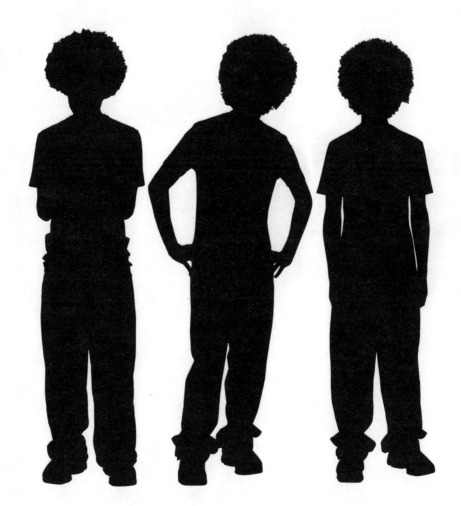

336 337 338

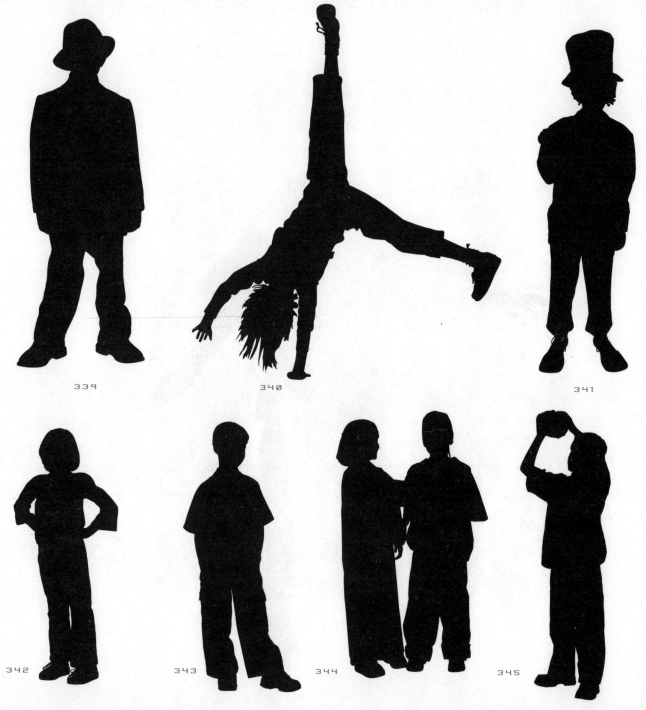

339

340

341

342

343

344

345

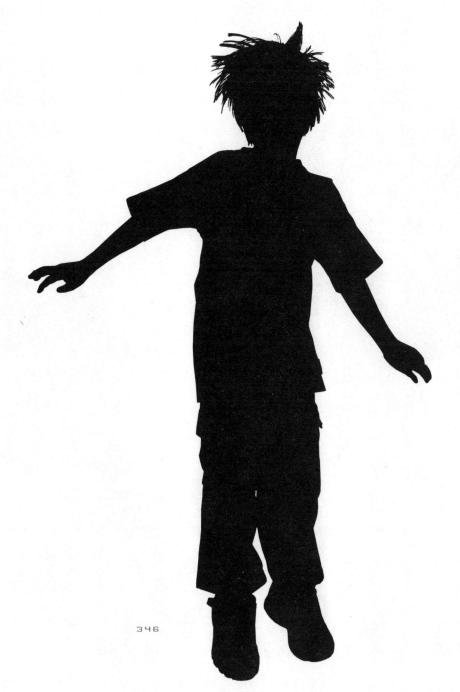

346

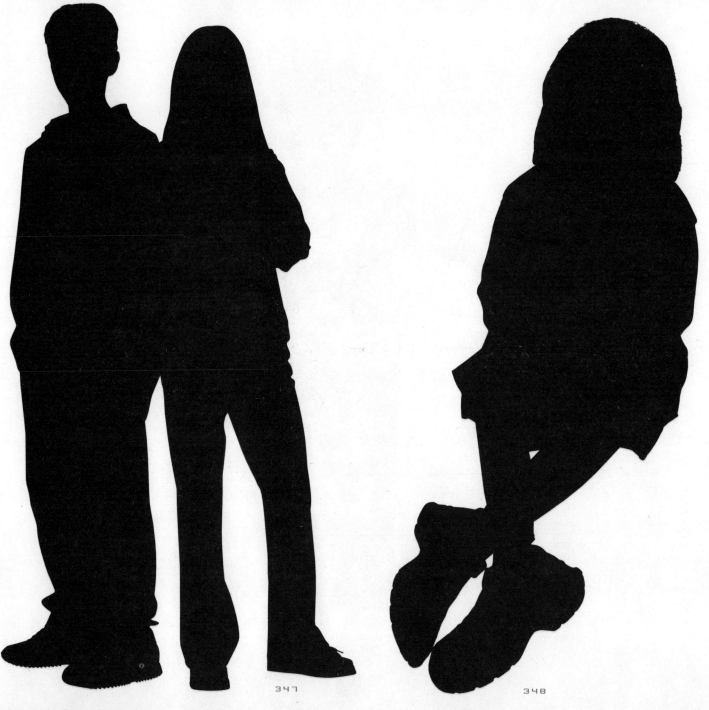

347

348

349

350

351

352

353

354

355

356

357

358

359

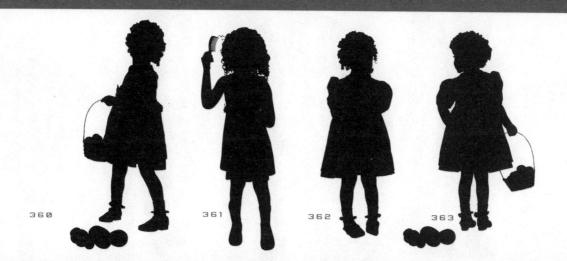

360 361 362 363

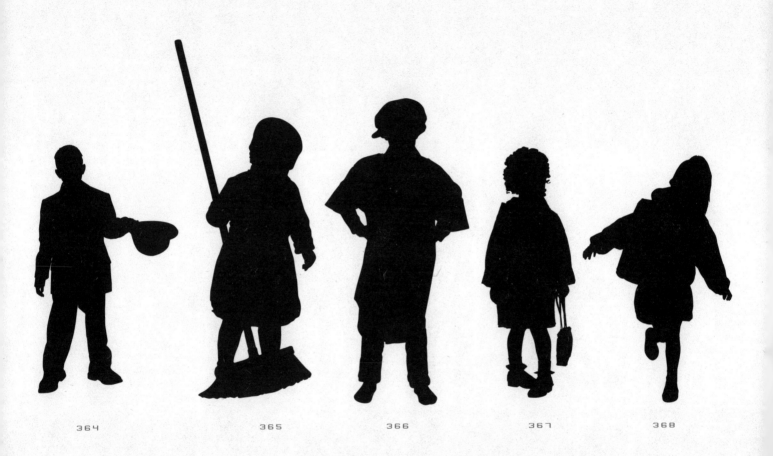

364 365 366 367 368

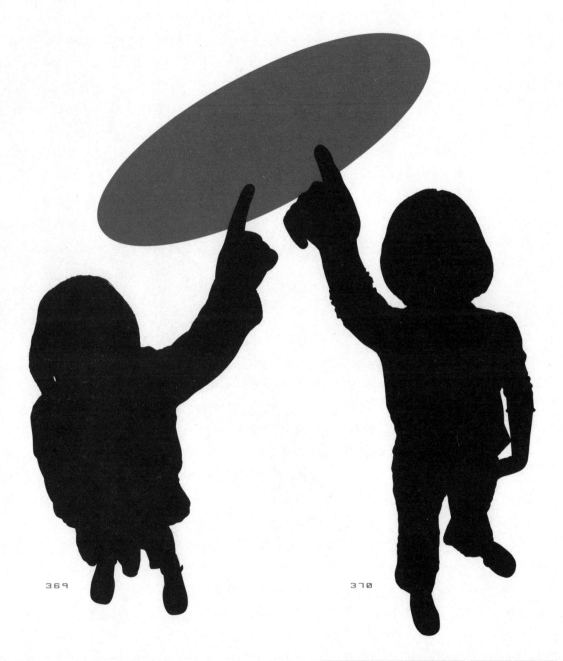

369

370

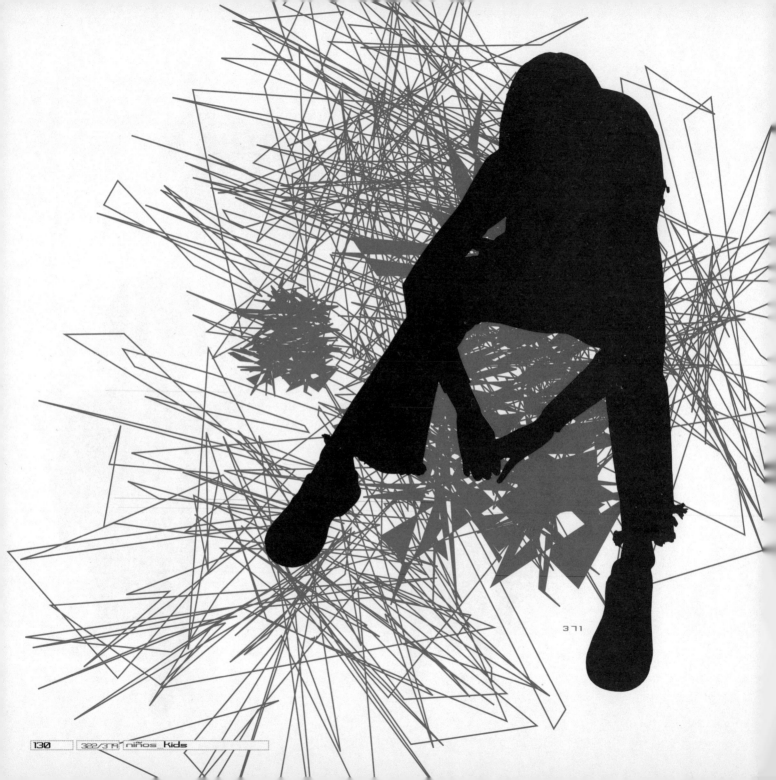

371

372

373

374

375

376

377

378

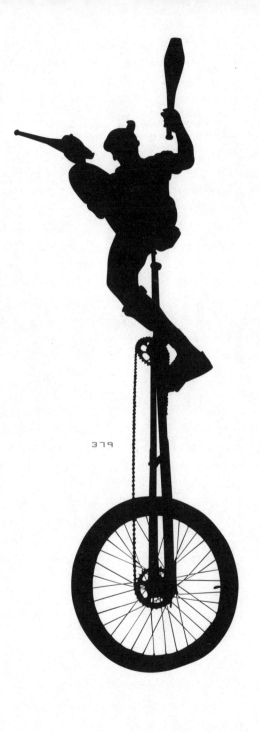

379

Familia

Family

380

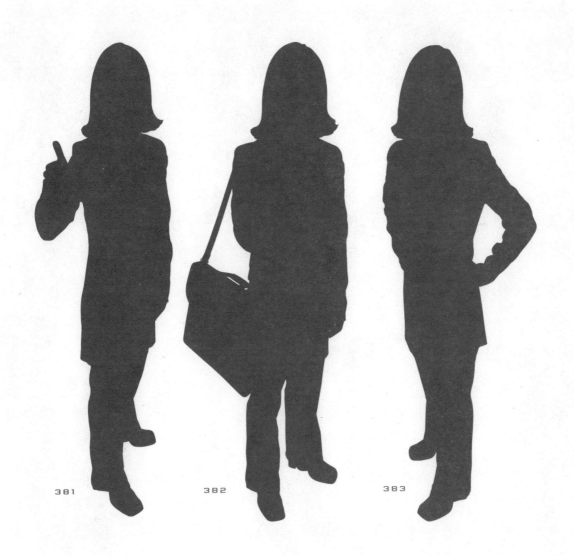

381

382

383

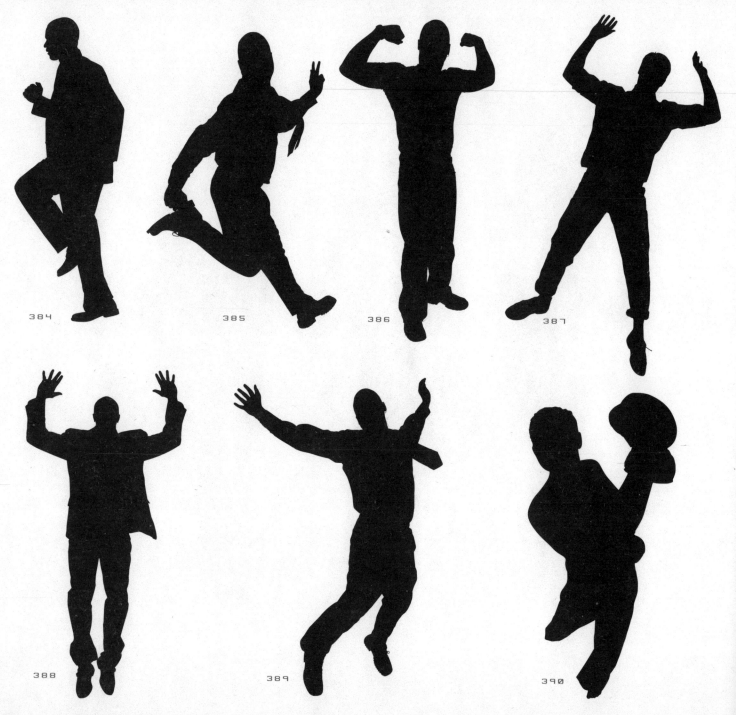

384

385

386

387

388

389

390

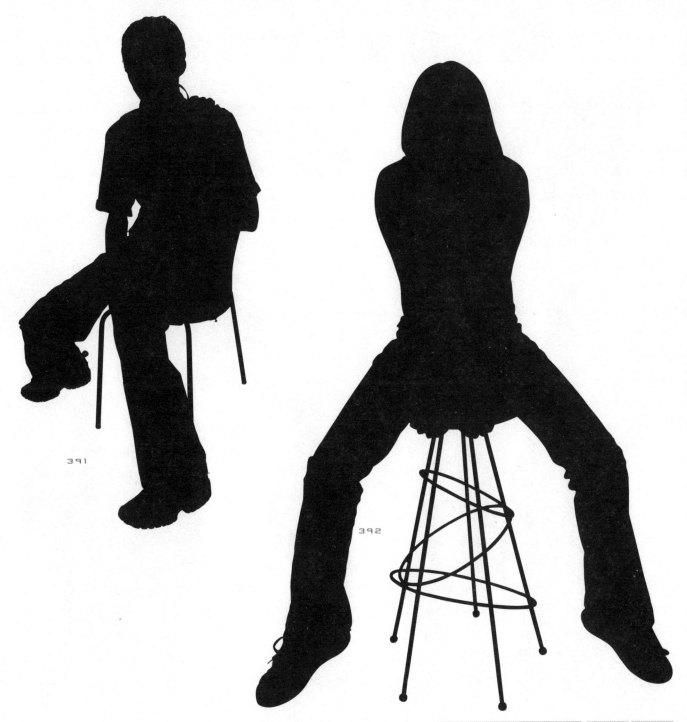

391

392

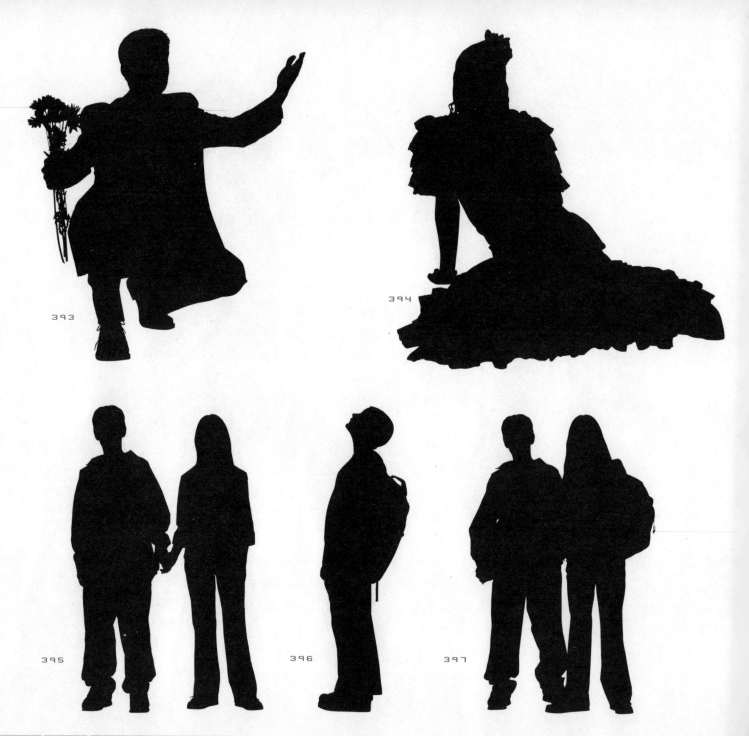

393

394

395 396 397

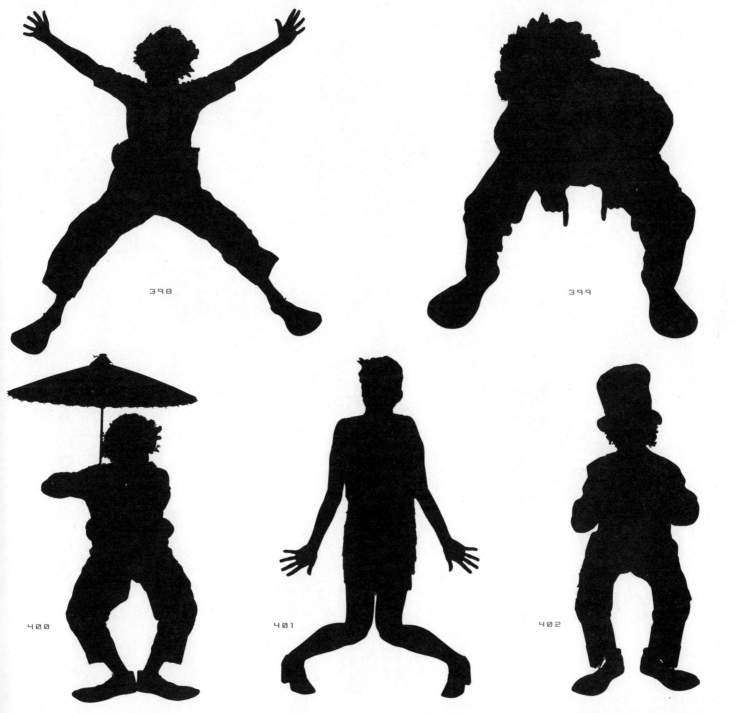

398

399

400

401

402

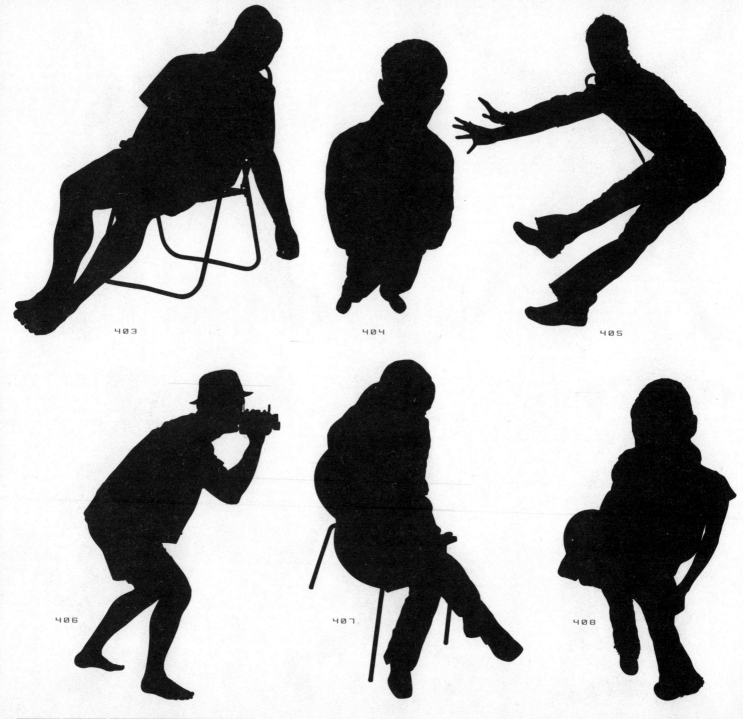

403

404

405

406

407

408

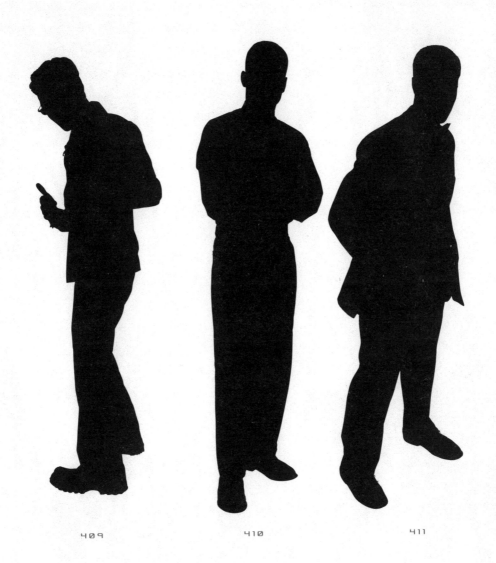

409 410 411

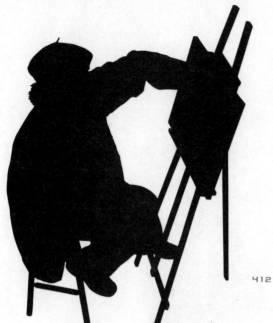

412

413

414

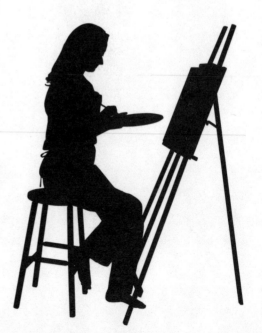

415

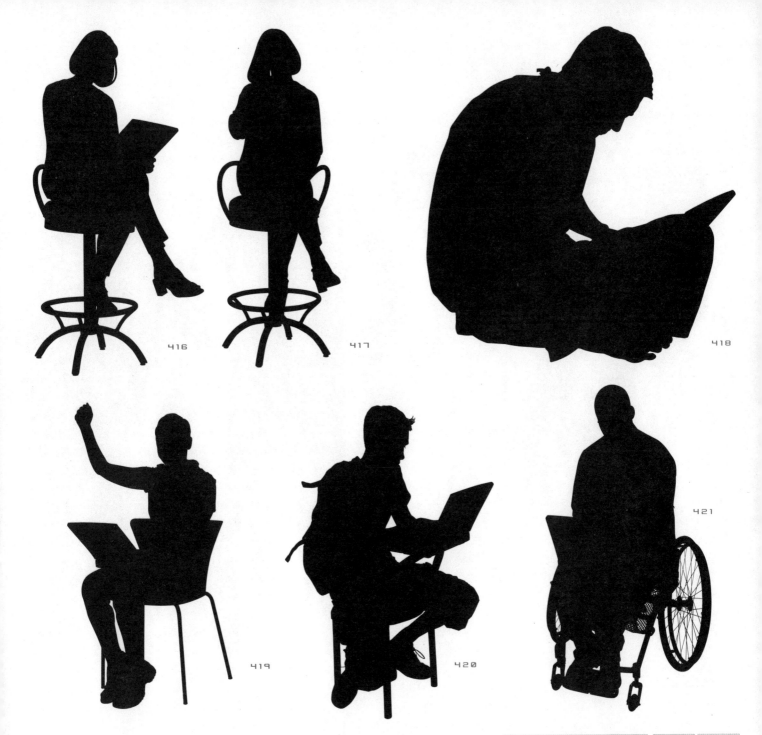

416

417

418

419

420

421

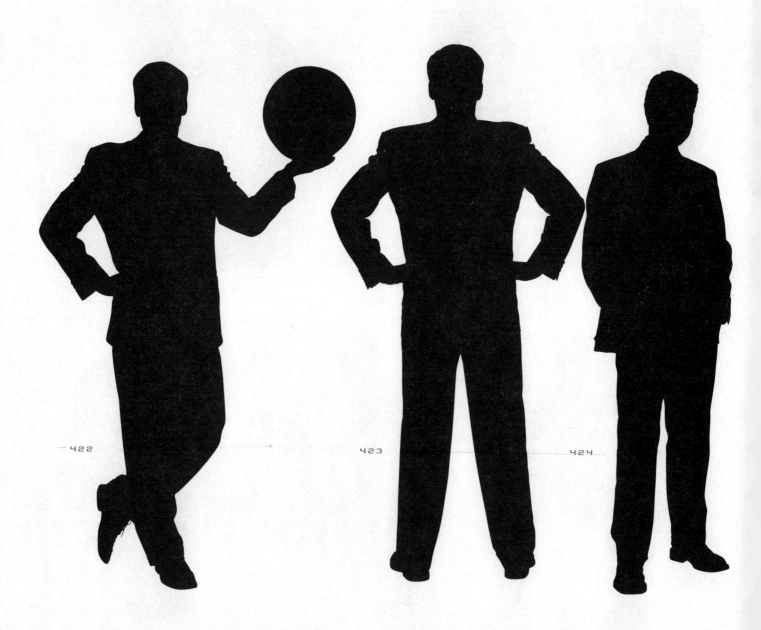

422

423

424

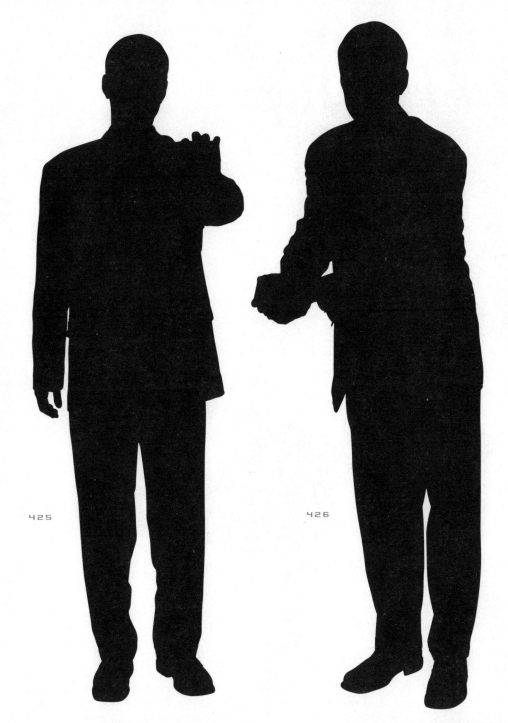

425

426

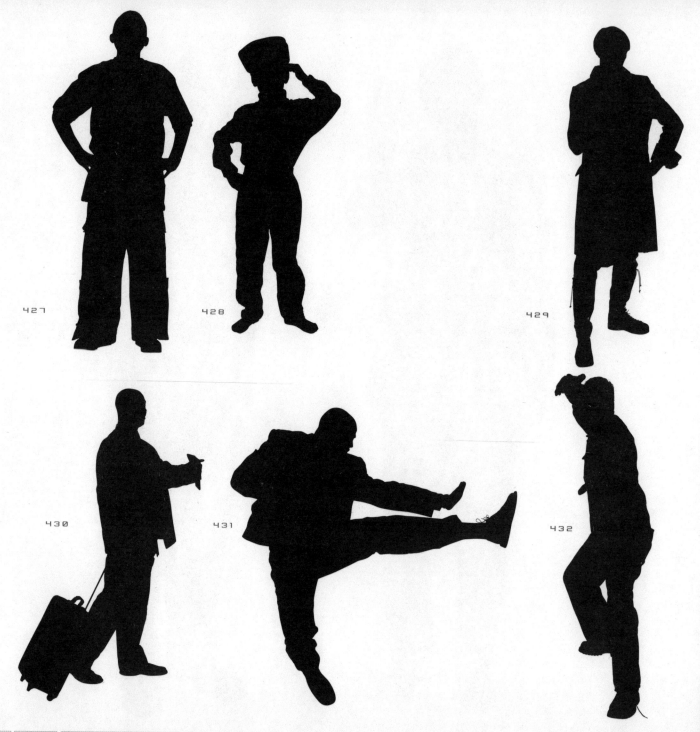

427 428 429

430 431 432

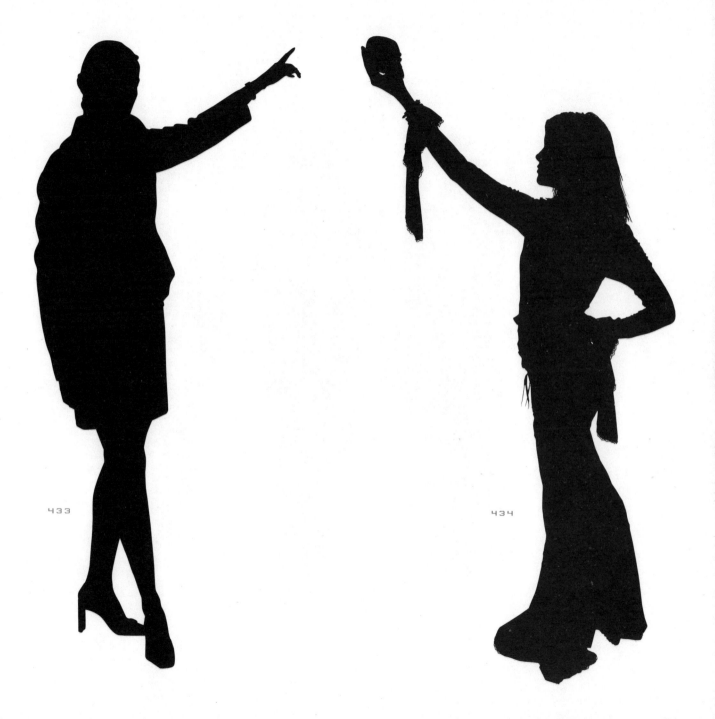

433

434

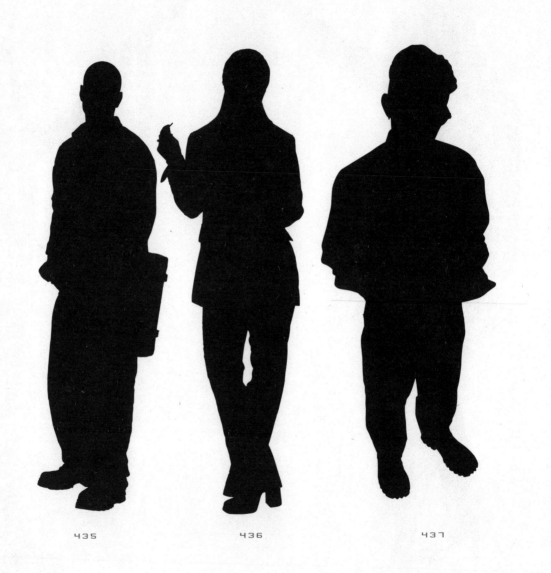

435 436 437

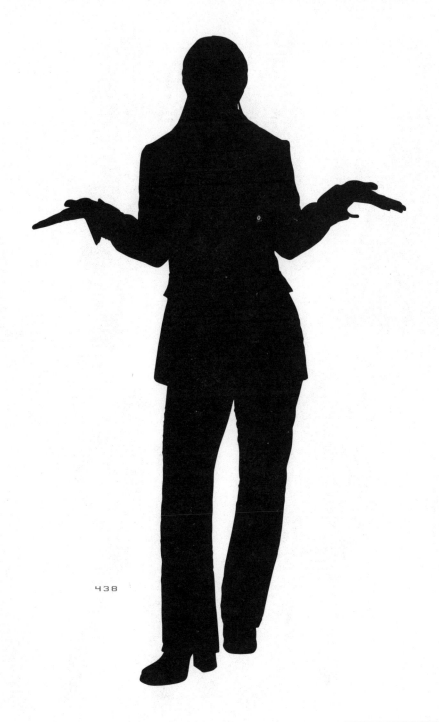

438

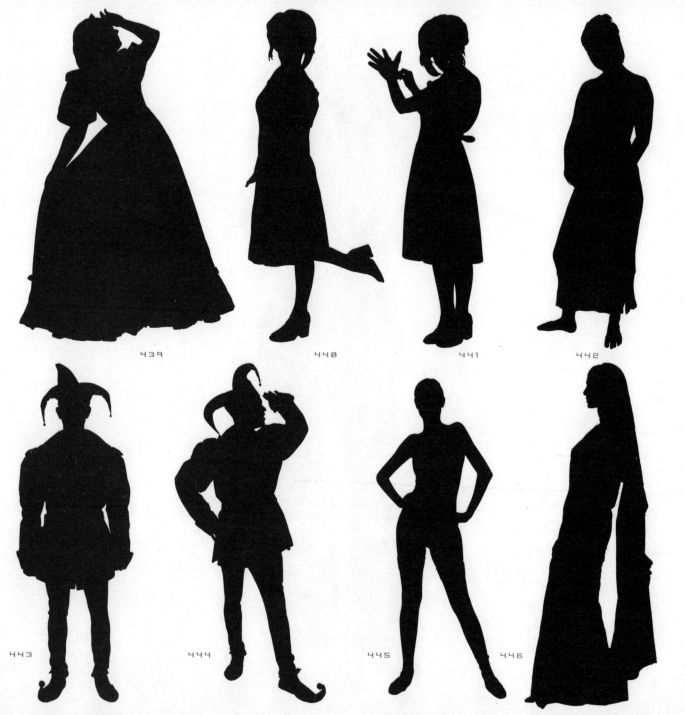

439

440

441

442

443

444

445

446

447　　　　　　　　　　448

449 450 451 452

453 454 456 457

458 459 460 461

462

463

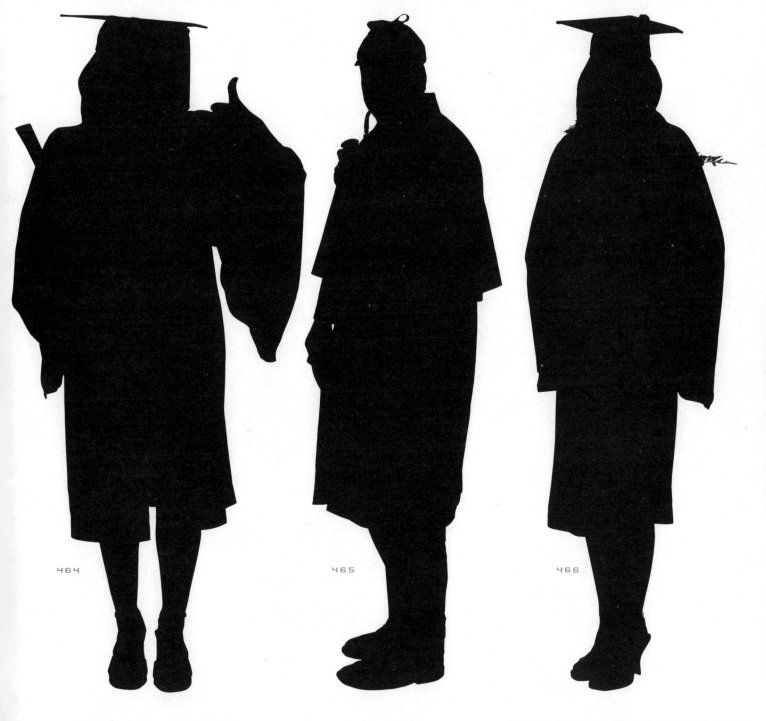

464 465 466

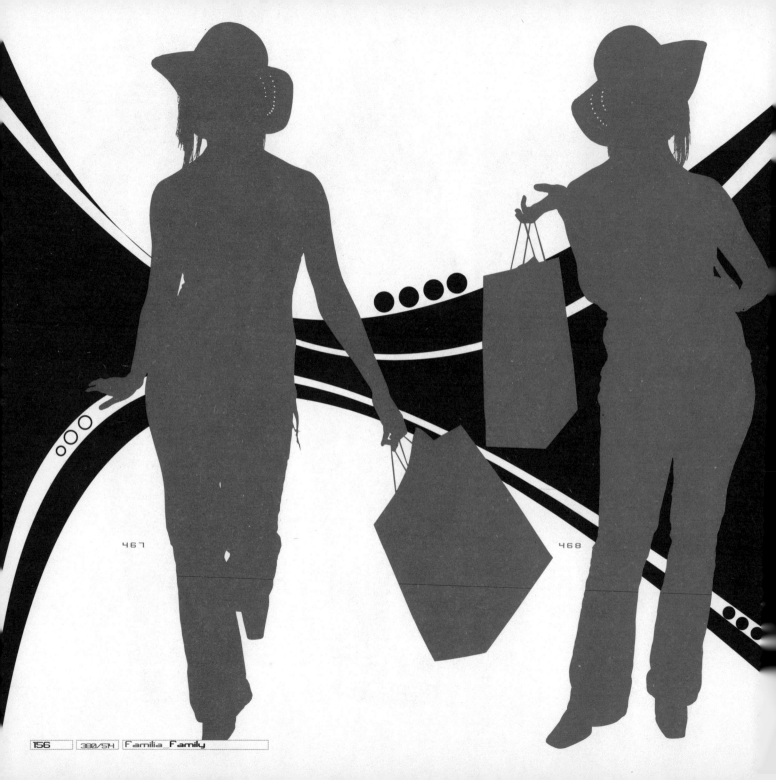

467

468

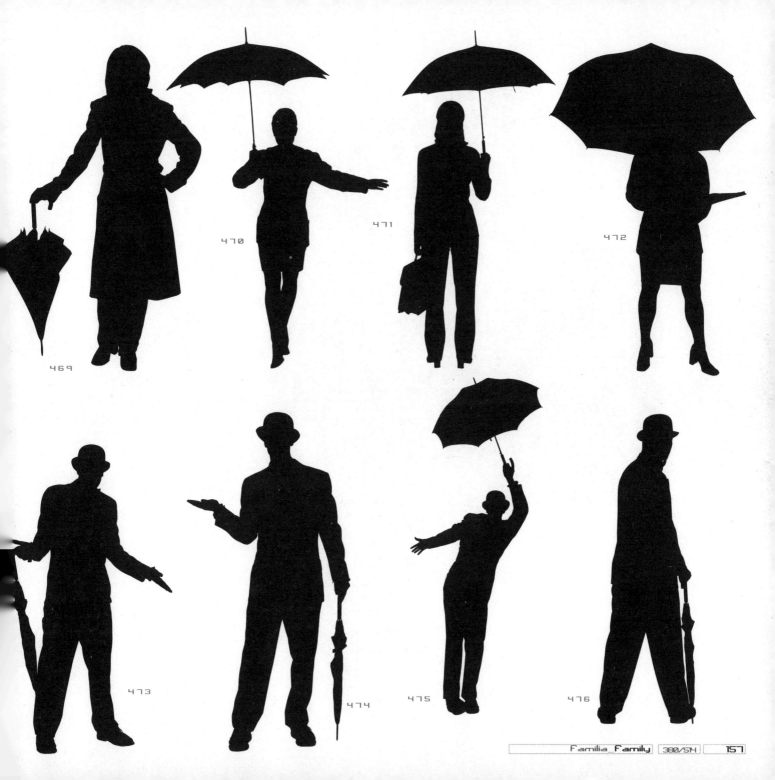

469

470

471

472

473

474

475

476

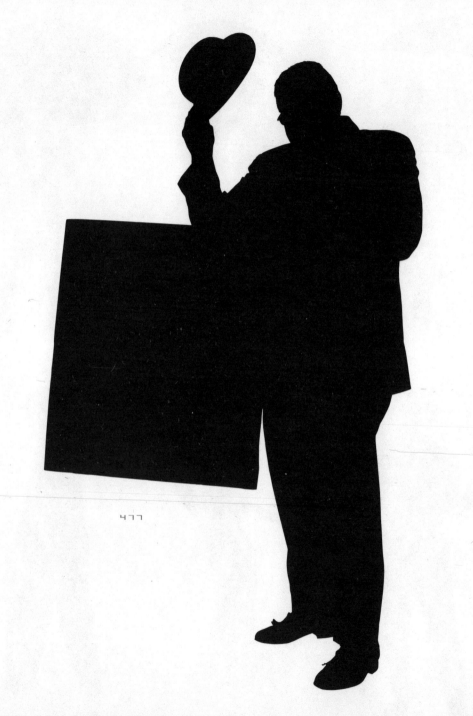

477

478

479

480

481

482

483

484

485

486

487

488

489

490

491

492

493

494

495

496

497

498

499

500

501

502

503

504

505

380/5H Familia_Family

506

507

508

509

510

511

512

513

514

comunicación
communication

515

516

517

518

519

520

521

522

523

524

525

526

527

528

529

530

531

532

533

534

535

536

537

538

539

540

541

542

herramientas

tools

544

545

546

547

548

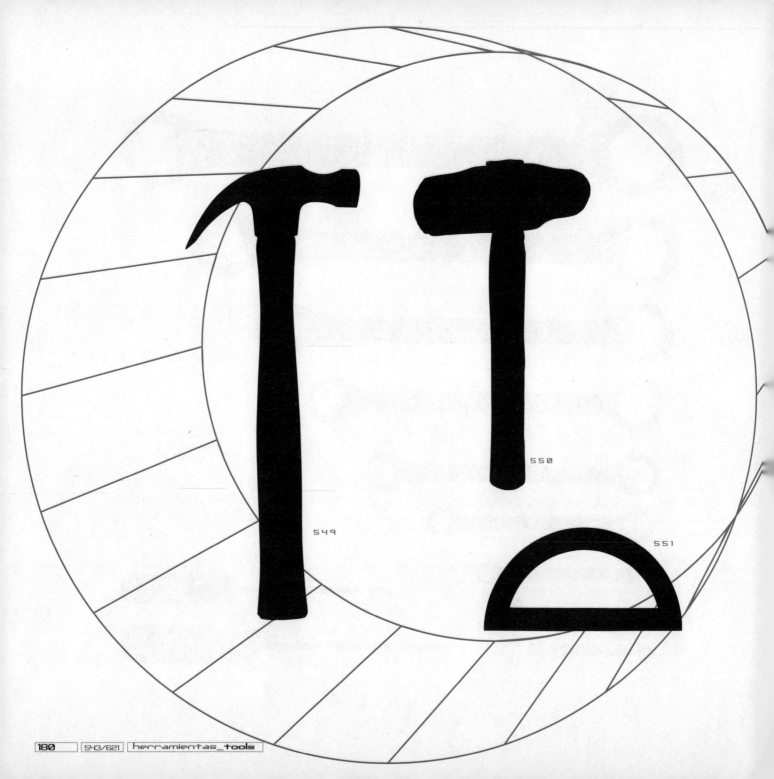

549

550

551

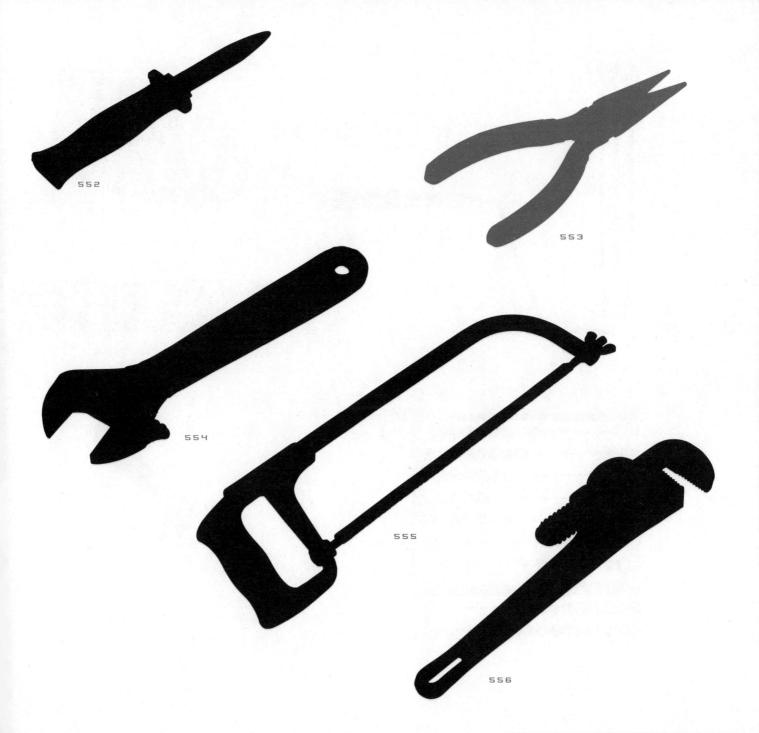

552

553

554

555

556

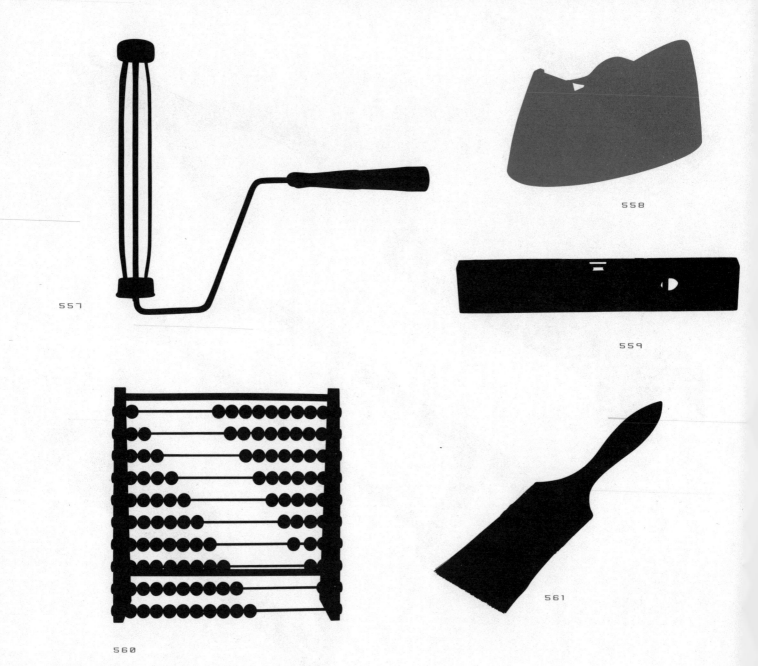

557

558

559

560

561

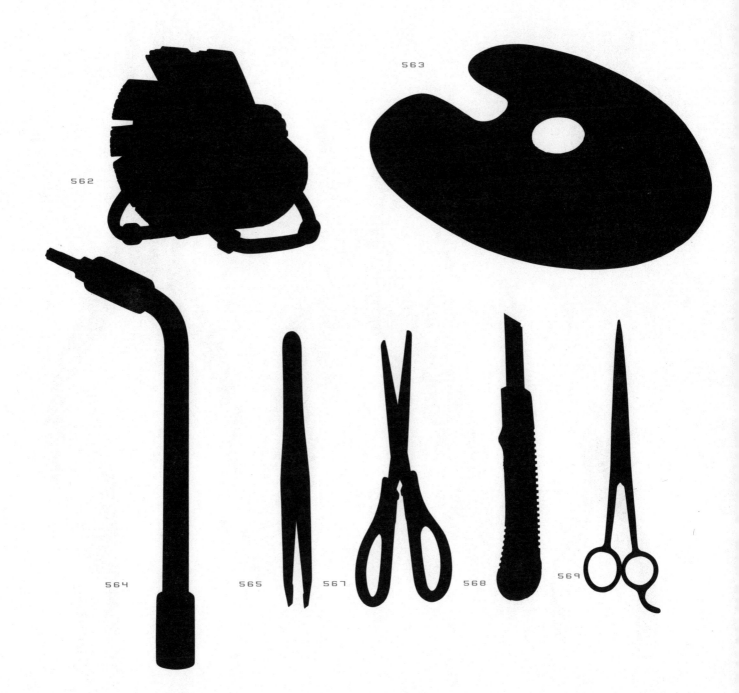

562

563

564

565

567

568

569

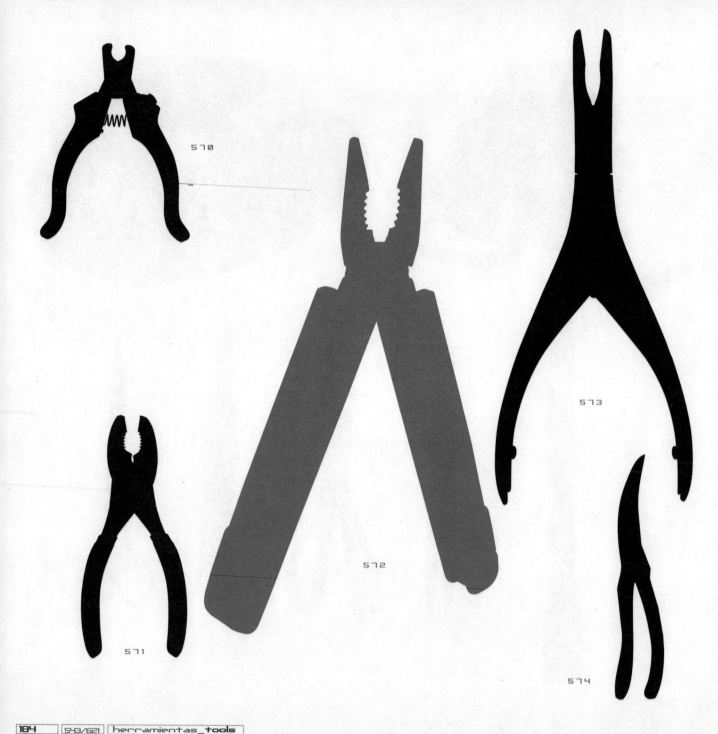

570

571

572

573

574

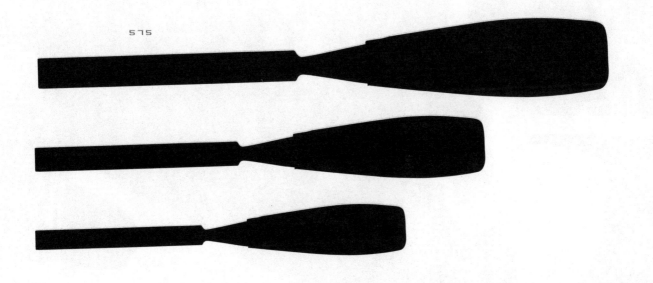

575

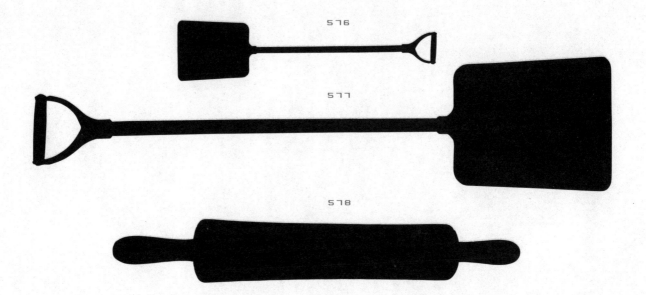

576

577

578

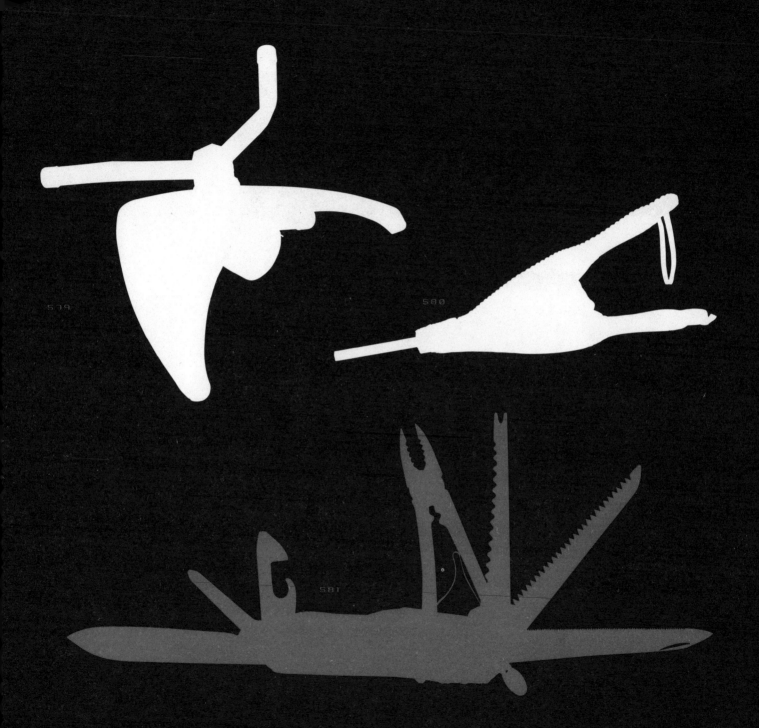

579

580

581

582

583

584

585

586

587

588

589

590

591

592

593

594

595

596 597 598

599 600 601

602

603

604

605

606

607

608

609

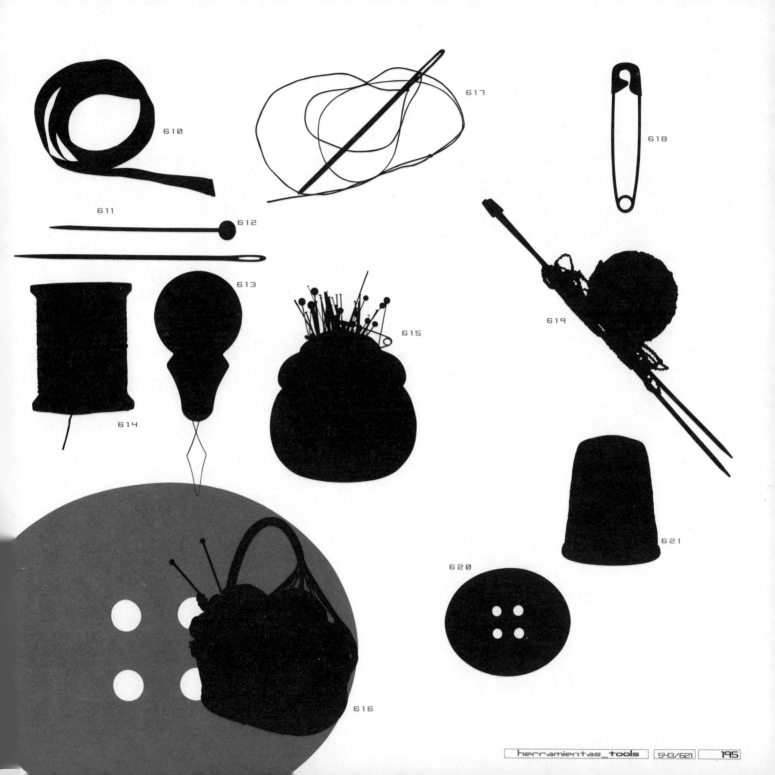

610

611

612

613

614

615

617

618

619

620

621

616

vehículos
vehicles

622

623

624

625

626

627

628

629

630

631

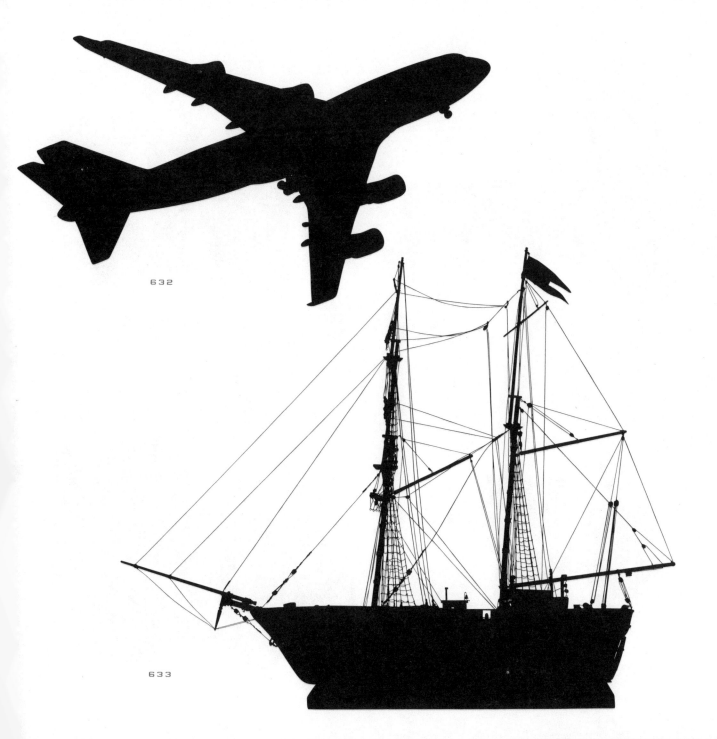

632

633

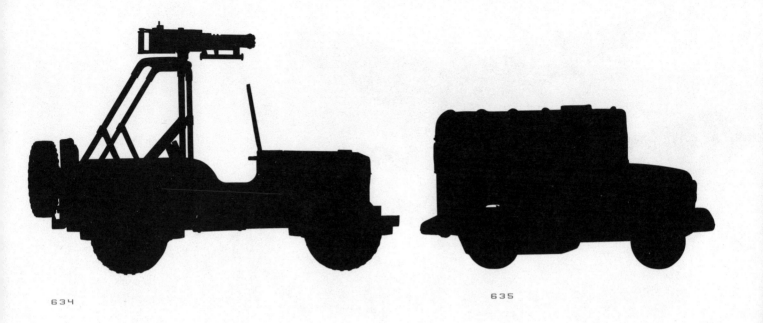

634

635

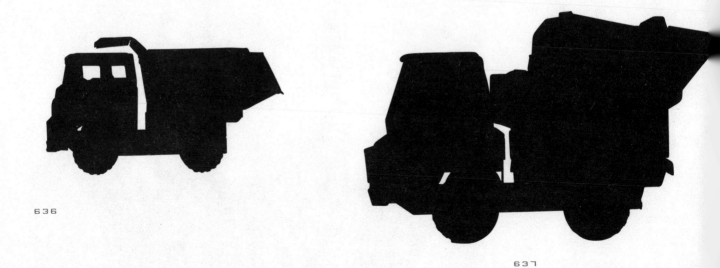

636

637

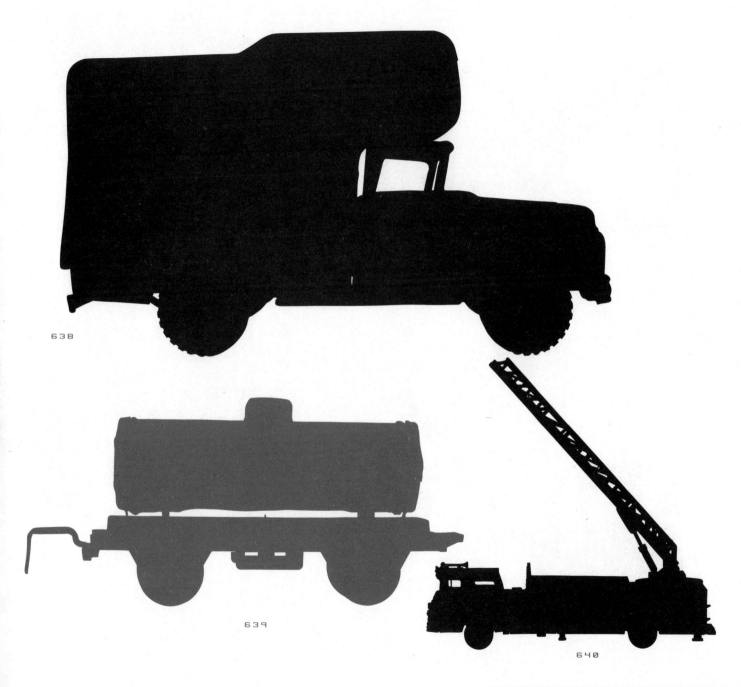

638

639

640

641

642

643

644

música

music

645

646

647　　648　　649

650

651

652

653

654

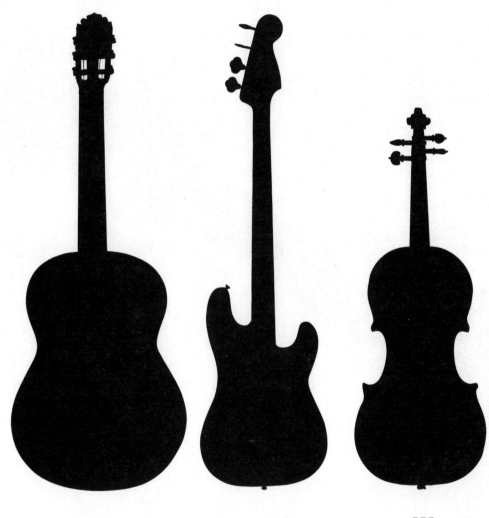

655 656 657

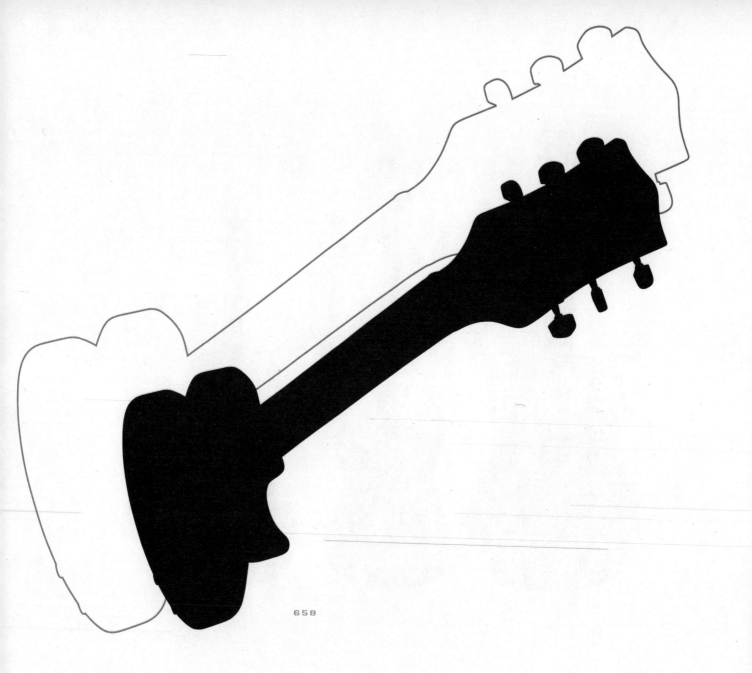

658

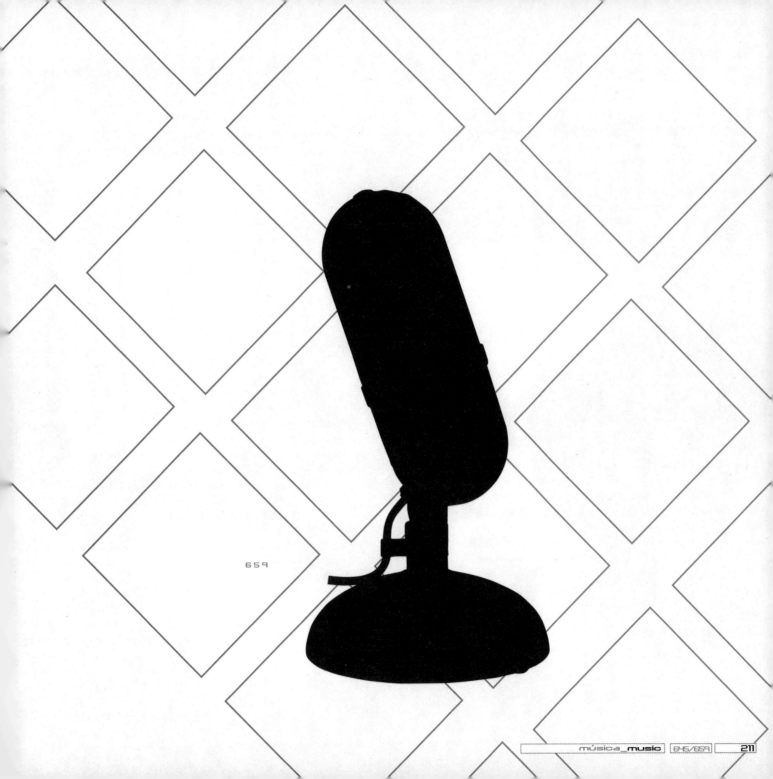

659

mobiliario
Furniture

660

661

662

663

664

666

665

667

668

669

670

671

672

673

674

675

676

677

678

680

679

681

682

683

684

685

686

687

688

689

690

691

692

693

694

695

696

697

698

699

700

701

702

703

704

705

706

707

708

709

710

711

712

713

714

715

716

718

717

719

721

720

723

724

725

727

728

729

726

733

730

732

734

731

deportes
sports

735

736

737

738

739

740

741

742

743

744

745

746

747

moda y accesorios
Fashion and accessories

749

748

150

751

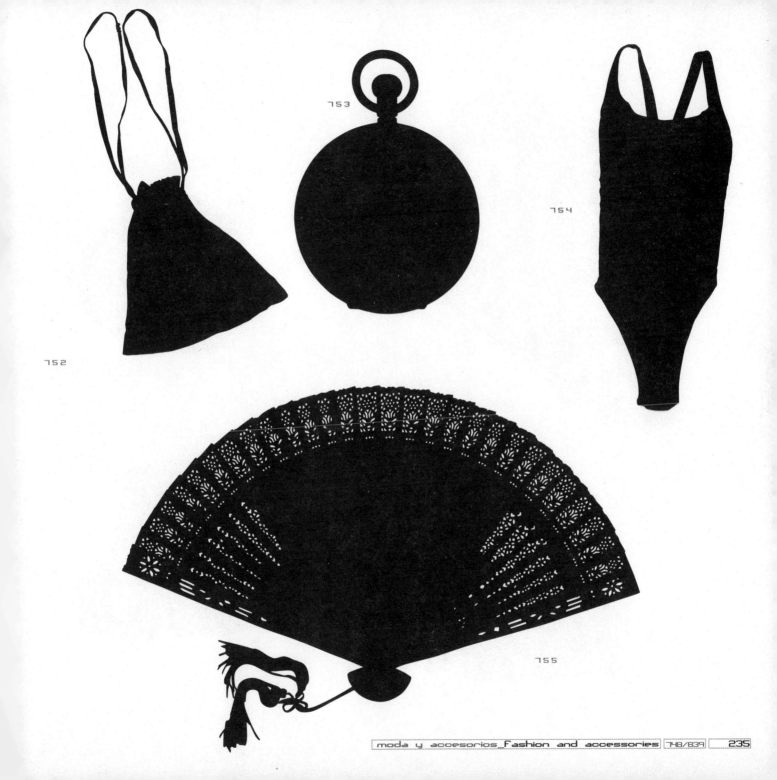

752

753

754

755

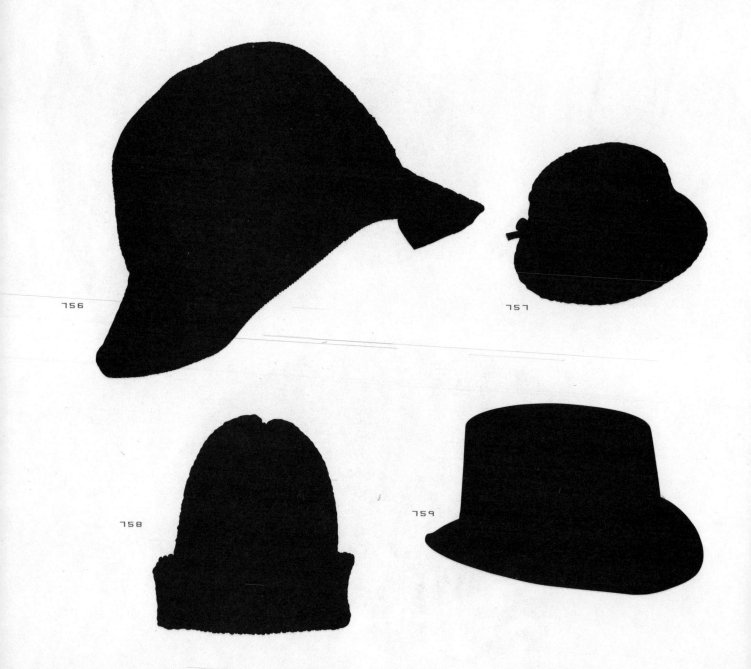

756

757

758

759

760

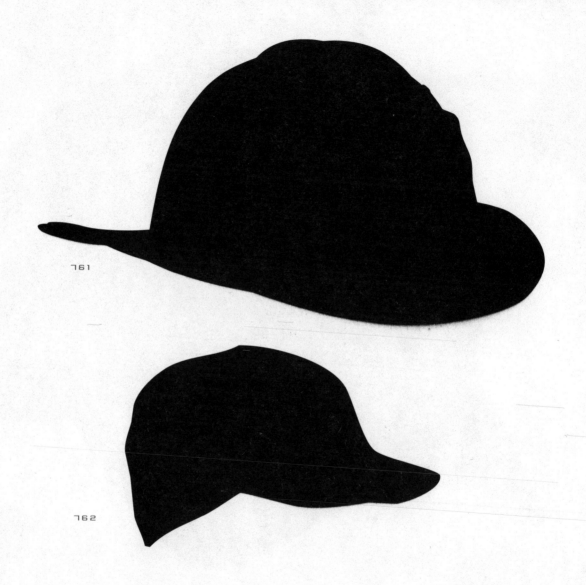

761

762

763

764

765

766

767

768

769

770

ILUSTRACIÓN DIGITAL
Opie, Robert

19,00 x 26,50 cms. 176 págs. Texto en español.

How can you combine traditional handcrafting skills with the latest digital technology to create arresting images? This book provides step-by-step tutorials, top image makers give advice on setting up a successful studio.

Este libro descubre los secretos de los ilustradores de mayor éxito ofreciendo una recopilación de sus mejores trabajos con una exposición didáctica de todas las técnicas y destrezas necesarias, con ejemplos reales.

EN ESTADO PURO: Icons, Typos & Motion Graphics
Un mundo feliz

21,00 x 22,00 cms. 216 págs. English and Spanish text.

Icons, typos and motion graphics. 400 royalty-free illustrations and 200 quicktime films about politics and social themes. These images deal with subjects such as war and peace, animal rights, life and death, racism, freedom…It includes a CD-ROM.

Iconos, tipografías y motion graphics. 400 ilustraciones de libre reproducción y 200 películas quicktime sobre temas sociales y políticos tales como, la guerra y la paz, derechos de los animales, vida y muerte, racismo, libertad,…Se adjunta CD-ROM.

PÔPS-À-PORTER Characters & Patterns vol.1.

21,00 x 21,00 cms. 120 págs. Spanish and English text.

It offers new puppies & characters into action and their applications to designs and textures. They can be used to decorate clothes, objects and items addressed to children and toddlers. It includes a CD-ROM.

Nuevas mascotas y personajes en acción y sus aplicaciones a diseños y texturas. Se pueden emplear para decorar ropa, objetos y artículos para un público infantil .(Se incluye un CD-ROM, con todos los diseños en formato vectorial.)

FOLLETOS Y CATÁLOGOS: Acabados de impresión y edición
Roger Fawcett-Tang

23,50 x 26,70 cms. 192 págs. Texto en español.

It gives readers a through understanding of materials, print and production processes, revealing the skills and techniques needed to meet any requirement of brochures and catalogues designs.

La mejor creatividad en folletos y catálogos desde el punto de vista de los acabados de impresión y edición. Ofrece ejemplos reales de todos los presupuestos que destacan por sus materiales, formatos, pliegues, encuadernaciones y otros acabados ingeniosos.

DISEÑOS DECORATIVOS CONTEMPORÁNEOS

18,00 x 20,50 cms. 336 págs. Texto en español.

The latest graphics trends in a beautiful, varied collection that gathers news, innovative patterns, prints and wallpapers. An indispensable reference for all kinds of designers (fashion, textile, interiors, graphic and product). It includes a free CD-ROM.

Las últimas tendencias gráficas en una hermosa y variada recopilación de nuevos e innovadores estampados, papeles pintados, y diseños decorativos que son una referencia esencial para todos los campos del diseño. Contiene un CD-ROM gratuito.

SOPORTES Y FORMATOS PARA PROMOCIONES

23,30 x 26,80 cms. 192 págs. Texto en español.

It explores the creation of promotional items from a production and manufacturing point of view. It gives a thorough understanding of materials, print and production processes that can be applied to any job, revealing the skills and techniques.

La mejor creatividad gráfica de objetos promocionales desde el punto de vista del diseño en los acabados de impresión y edición. Analiza trabajos reales para todos los presupuestos (flyers, calendarios, botellas,…) con todo tipo de acabados ingeniosos.

FOR FURTHER INFORMATION ABOUT OUR BOOKS: /PARA MAYOR INFORMACIÓN SOBRE NUESTROS LIBROS:

PROMOPRESS – C/ Ausias March, 124 – 08013 Barcelona (Spain) T: +34 932.451.464 F: +34 932.654.883 E: inter@promopress.es W: www.promopress.info

AUTHORS / AUTORES

DAVID AROCHA

Strategy and creative director of
"tmm ideas and graphic solutions"

Dirige la agencia de diseño gráfico
"tmm ideas and graphic solutions"
En la actualidad trabaja como
director creativo y de estrategia de
proyectos.

ANTONIO TRIVIÑO

Executive director of *"tmm ideas
and graphic solutions"*

Director ejecutivo de *"tmm ideas and
graphic solutions"* . Es el responsable
de ofrecer soluciones y logística al
departamento de empresas.

STUDIO / ESTUDIO:
c/ Aduana 27 - 28013 Madrid (Spain) - Tel: +34 902 903 191 - Fax: +34 902 106 299 - Email: info@tmm.com.es - www.tmm.com.es

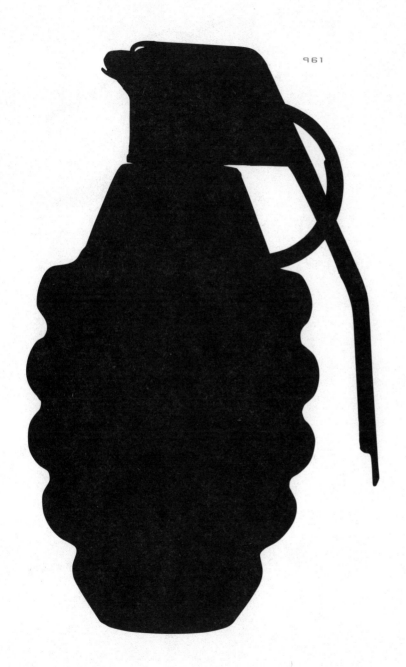

961

962

952

953

954

955

956

957

958

959

960

947

948

949

950

951

944

945

946

armas
weapons

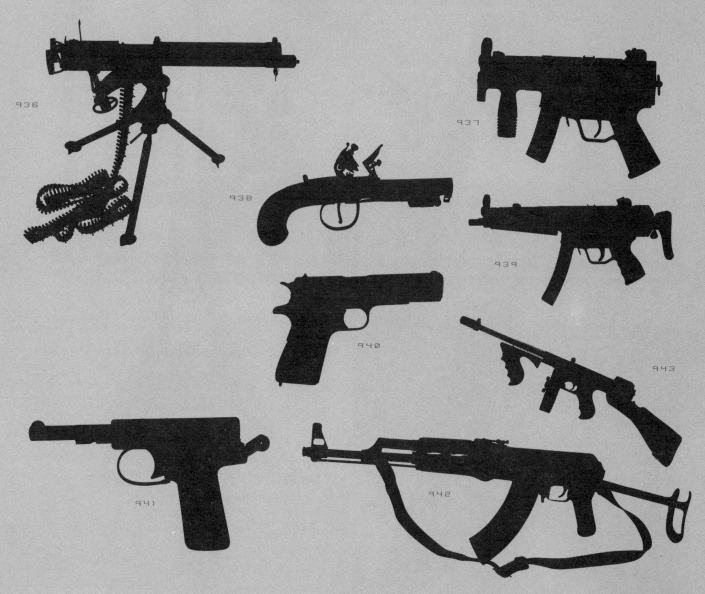

936

937

938

939

940

943

941

942

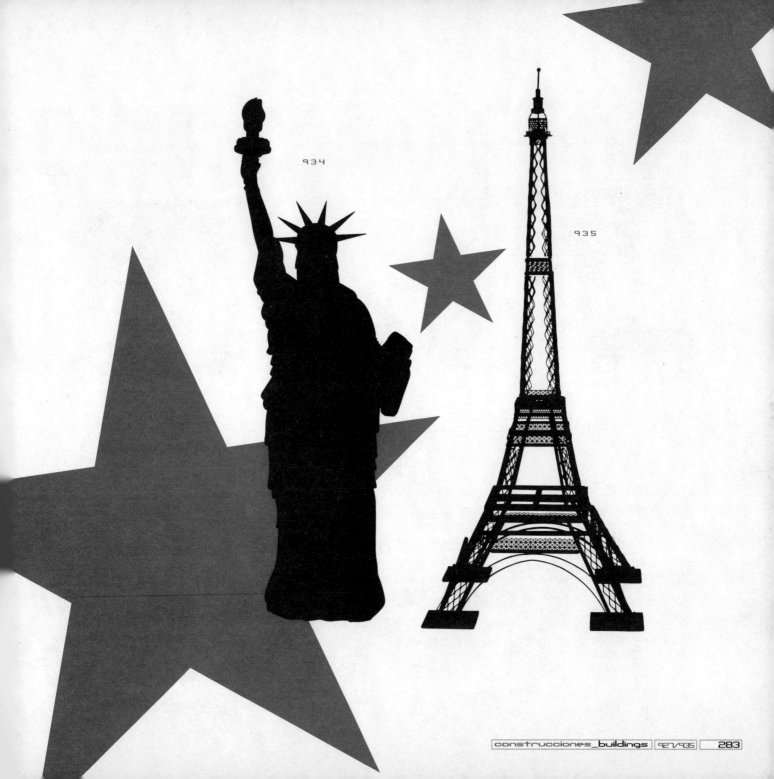

934

935

construcciones
buildings

927

928

929

930

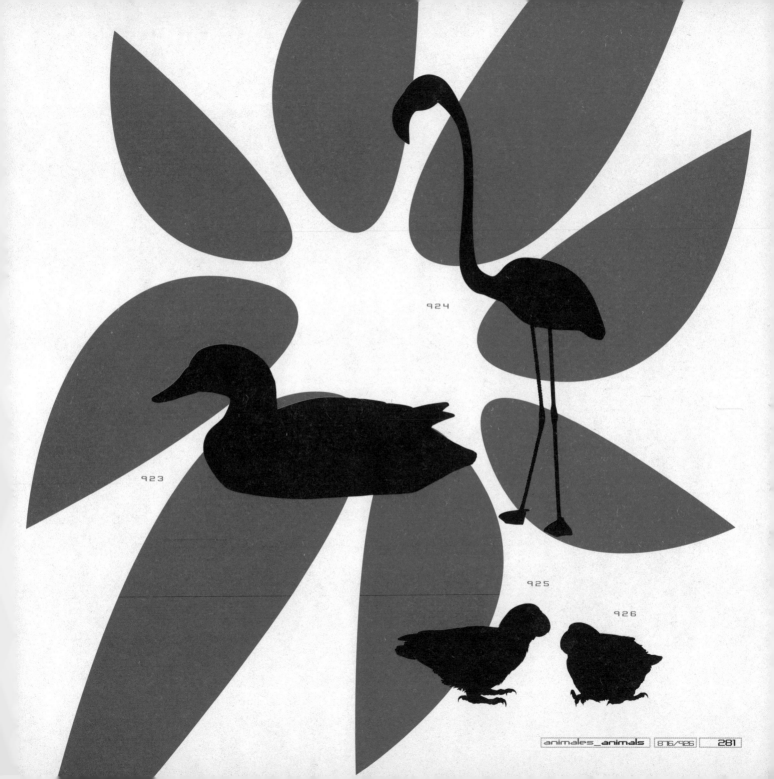

923

924

925

926

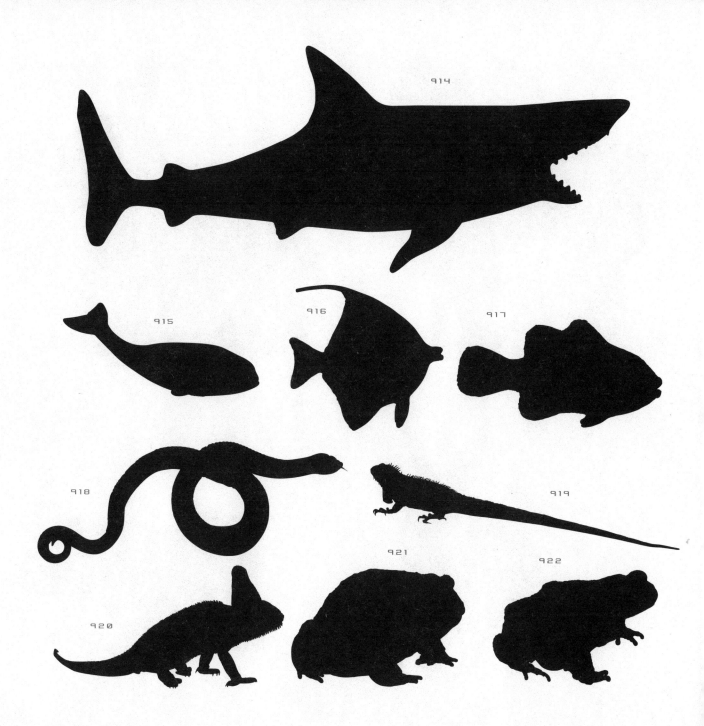

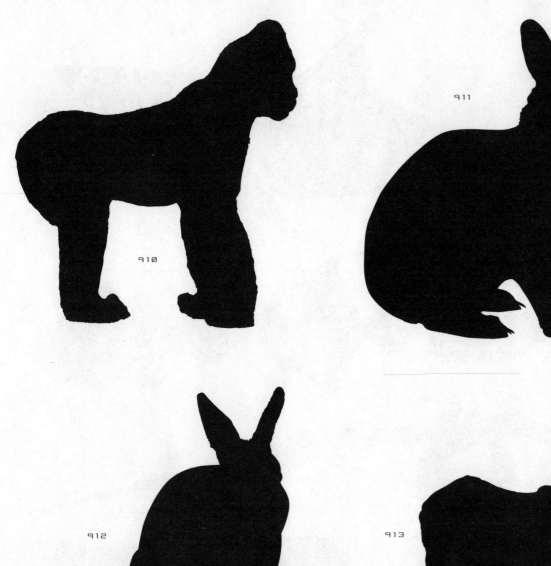

910

911

912

913

907

908

909

901

902

903

904

905

906

900

897

898

899

894

895

896

890

891

892

893

886　887

888　889

879

880

881

882

883

884

885

animales

animals

872

873

874

875

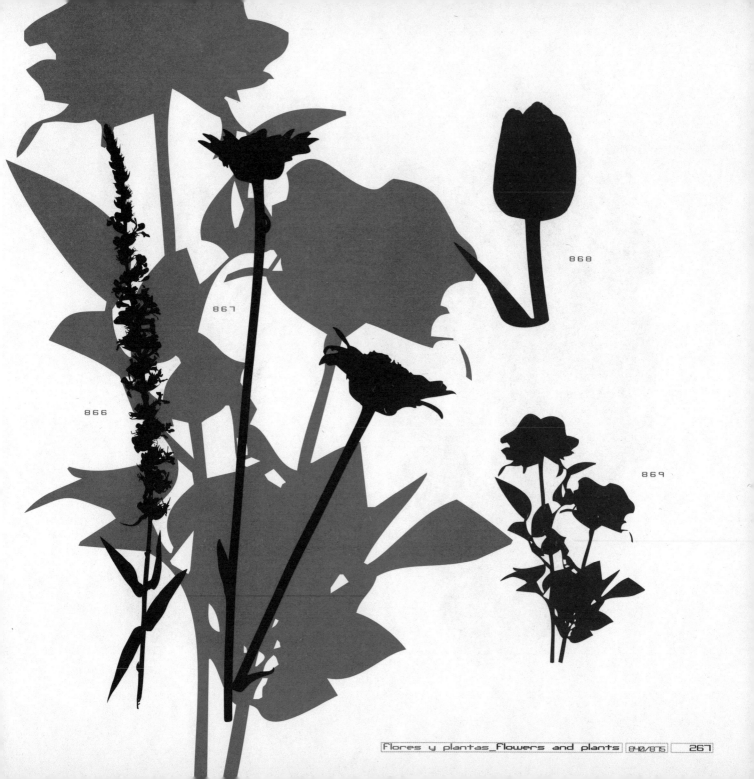

866

867

868

869

863

864

865

859

860

861

862

853

854

855

856

857

858

845

846

847

848

849

850

851

852

Flores y plantas
Flowers and plants

841

840

842

843

844

837

838

839

832

833

834

835

836

829

830

831

826

827

828

825

819

820

821

822

823

824

816

817

818

812

813

814

815

809

810

811

803

804

805

806

807

808

800

801

802

795

796

797

798

799

789 790 791 792

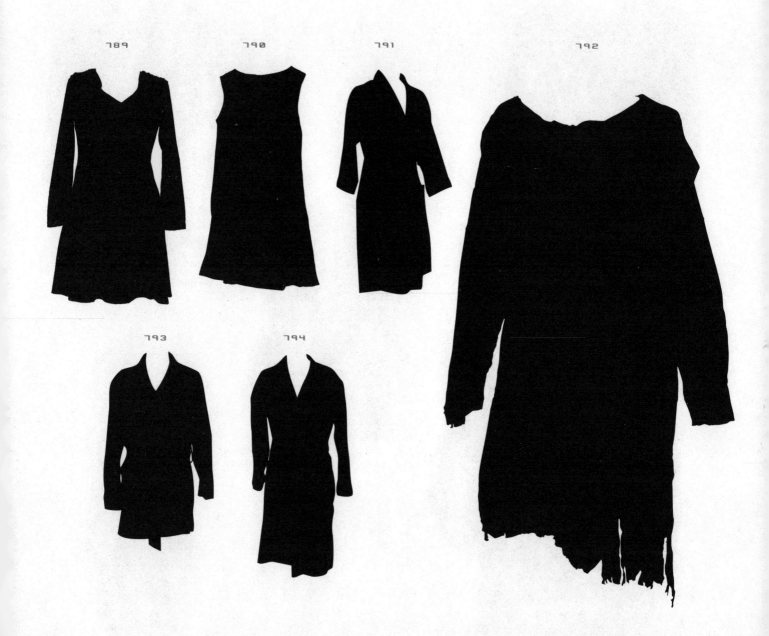

793 794

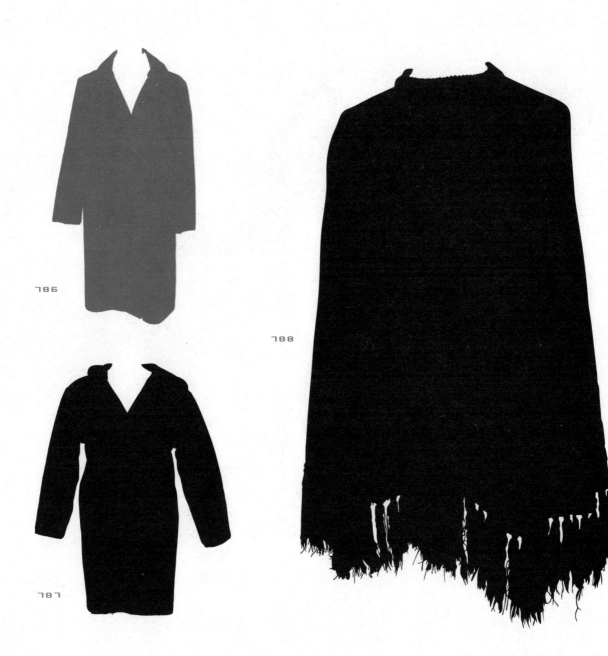

786

787

788

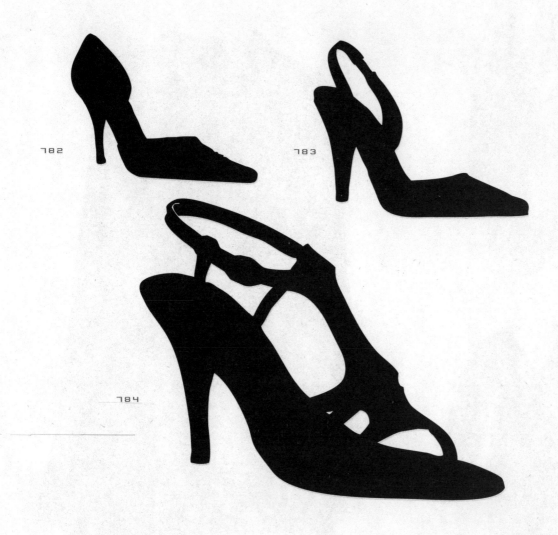

782

783

784

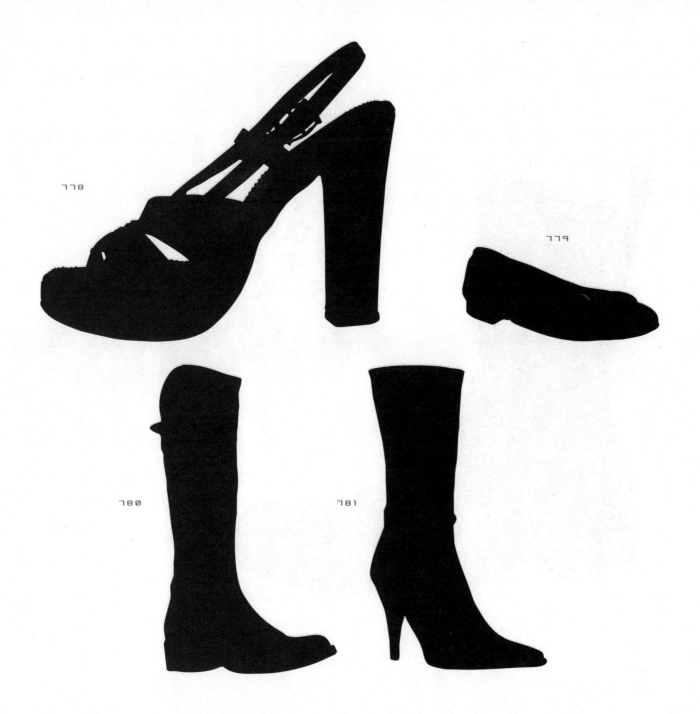

778

779

780 781

776

777

772

773

774

775